全国高等院校产品设计专业规划教材

刘向东 编著

造型设计基础

化学工业出版社

·北京·

内 容 简 介

造型设计基础是艺术设计专业本科阶段最重要的核心和基础课程，尤其是对于产品设计专业的学生而言，它的理论与实践体系是专业系统学习的重要基础，更是通向专业设计的桥梁，也是今后对产品设计与研发工作的初步认知。造型设计基础主要强调设计思维能力的培养和训练，研究形态的构成要素以及基本的造型规律。在学习过程中，可暂时摒弃对实用性和实际功能性的追求，而主要对造型设计的方法及影响造型形成的因素进行深度剖析。通过对形态、材料、结构、工艺几个方面的探索和研究，使学习者逐步掌握形态塑造的基本原理和方法，进而能够运用正确的设计思维，学会创造一个新的形态。

本书的编写，以系统理论配合大量的实践性课题练习来展开，强调实验性、过程性与造型设计体验，让学习者在运用眼、手、脑、心的学习过程中，着重锻炼创新思维能力，并掌握基本操作技能，提升审美能力，从而提高整体造型设计水平，为以后的专业学习打下坚实基础。

图书在版编目（CIP）数据

造型设计基础/刘向东编著. —北京：化学工业出版社，2021.7（2024.6重印）
ISBN 978-7-122-38887-2

Ⅰ.①造… Ⅱ.①刘… Ⅲ.①造型设计 Ⅳ.①J06

中国版本图书馆 CIP 数据核字（2021）第 063330 号

责任编辑：李彦玲	美术编辑：王晓宇
责任校对：李雨晴	装帧设计：水长流文化

出版发行：化学工业出版社（北京市东城区青年湖南街 13 号　邮政编码 100011）
印　　装：北京新华印刷有限公司
787mm×1092mm　1/16　印张 8¾　字数 177 千字　2024 年 6 月北京第 1 版第 3 次印刷

购书咨询：010-64518888　　　　　　　　　　　　　　售后服务：010-64518899
网　　址：http://www.cip.com.cn
凡购买本书，如有缺损质量问题，本社销售中心负责调换。

定　　价：59.80 元　　　　　　　　　　　　　　　　　　　　　版权所有　违者必究

前言

　　造型设计基础的研究内容是针对艺术设计专业学生进行设计思维方法训练以及提高创造性的造型能力而设置的。它在设计学科的教学体系中，是立足点，更是重要的设计基础。它的主要目的在于通过大量的实践性课题训练，结合理论引导，使学生掌握基本的造型要素、造型原理以及它们之间互制互动的辩证关系，学习正确的设计思维与方法，提高综合造型设计能力。在教学的过程中，引导学生学会用感性和理性相互交织的思考方式开发造型的可能性，并逐步深入到造型与人和环境的关系研究中。造型设计基础理论体系的学习，还将使学习者明白作为一个设计师所应该具备的基本专业职责和社会职责；明白科学与艺术的结合以及它们的相互渗透，将为我们提供更多新的造型研究途径，也是发展可持续设计的基础。

　　在教学上，造型设计基础一贯以理论与实践相结合的模式，遵从"因势利导""因材施教""因地制宜"等思想原则，将思维方法的学习与学科知识的交叉运用作为教学内容的出发点，创新思维与创造能力的培养是其重要目标，多元开放，循序渐进。其教学思路主要从以下几方面展开。第一，要求师生与时俱进，求新务实。未来的设计师应关心国家与民生大事件，建立设计服务于社会、服务于大众的思想意识，这种意识的形成，有助于学生逐渐具备格局较大的系统设计观。具体到教学上，将根据时代的进步，不断补充课程内容与更新课题练习，将更多前沿的知识信息贯穿于教学中，开阔学生视野，提升学习兴趣。第二，正确设计思维模式的形成。教学中将运用更多的思维开发渠道，以理论指导行动，让学生学会如何善于观察并发现问题、跳出常规去分析归纳问题，并且最终能够解决问题和综合评价问题。鼓励个性与创新，在掌握造型设计的方法、理解造型设计的原则与规律的基础上，进一步学会系统性、逻辑性地去认识一个设计问题。第三，提升设计观念。在教学过程中，围绕着造型设计原则，让学生逐渐明白作为设计师的责任感，清晰认识到科学合理的设计方法可以提供更为有效率的、更加经济实惠的生活方式，也更符合节约能源

和可持续发展的基本思路。同时，训练、提升学生的审美意识与判断力，只有设计师自身具有正确的审美观，方可有能力用一个美好的设计引领大众去读懂美的设计并逐渐形成正确的设计观和审美观。因为只有大众整体审美能力的提升，才能为好设计提供更广阔的生存与发展空间，也才能造就更加有品质的生活环境。第四，协作能力训练。良好的沟通协作能力是设计师必备的工作能力之一。在教学上，会经常让学生们以小组为单位进行工作，发挥每个人的思想优势，群策群力，在老师指导下，共同完成设计任务。

造型设计基础的重要宗旨是设计思维方法的学习，重在研究形态的造型及成型规律，意在夯实基础。在此阶段中，思维方法的认识与初步应用是主要脉络。其中材料、结构、形态与工艺之间的相互关系，是教学过程始终围绕的重点，大量的案例教学及课题训练是其主要特点，而"理论+实践"则是贯穿始终的教学模式。本教材正是沿着这样的整体思路进行的纲要性撰写。之所以说是纲要性编写，是因为造型设计基础是设计学科知识框架的基石，所涉及的学科知识领域较为广泛，并且由于新技术、新材料的不断出现，它的知识范围也在不断拓展。本书的编写，着重在造型设计基础的本质与原理的认识上，是方法论的研究，这条主脉是恒常性的，也是主干性的，而围绕其展开的大量实验性与实操性课题，则可以根据因势利导的原则不断更新。

在编写过程中，编者认真研读了柳冠中老师、辛华泉老师以及德国斯图加特造型艺术学院克劳斯·雷曼教授等著名专家的相关专著，他们的教育理念与理论研究体系为本书的编撰提供了重要的理论支持，在此表示感谢！编者多年来一直工作在教学一线，并一直将造型设计基础研究作为主要的学术研究方向，积累了一定的实践经验与理论研究成果，这些都成为本书的素材支撑。在此，也希望各位读者提出宝贵意见，共同促进这项研究的继续发展与进步。

编者
2021年1月

目录

第一章 概论

- 2　一、造型设计基础学习的目的及意义
- 2　二、造型设计基础的内容设置
- 3　三、造型设计基础的学习方法
- 5　四、创造性设计思维能力的培养途径
- 8　五、设计思维与表达

第二章 形态

- 12　**第一节　形态的概念**
- 13　**第二节　形态的要素与分类**
- 13　一、形态的要素
- 14　二、点、线、面、体及其表现力
- 23　三、形态的分类

第三章 形态与空间

- 32　**第一节　空间的虚与实**
- 32　一、空间
- 33　二、空间感
- 35　三、量感
- 35　**第二节　积极形态和消极形态**
- 36　**第三节　心理空间与视觉空间**
- 36　一、心理深度与视错觉
- 37　二、视觉空间感
- 37　三、视觉空间感的基本特点
- 38　**第四节　关于空间的体验练习**
- 38　一、关于空间的体验与空间感的练习
- 41　二、限定空间内的练习

第四章 材料

- 43　**第一节　材料与材质**
- 43　一、材料的概念
- 43　二、材质
- 44　三、材质的类别
- 46　**第二节　材质的属性**
- 47　一、材质的物理属性
- 47　二、材质的化学属性

48 　第三节　材料的体验
51 　第四节　材料的质感与肌理
51 　　一、材料的质感
53 　　二、材料的肌理
54 　　三、肌理与质地
55 　第五节　肌理在造型设计中的作用
55 　　一、肌理可以增强形态的量感
56 　　二、肌理可以丰富形态的表情
56 　　三、肌理的信息传达功能

第五章
材料与形态

59 　第一节　机能与形态
59 　　一、机能
59 　　二、形态与机能
63 　第二节　力与构造
64 　　一、力与变形
69 　　二、材料的连接
72 　第三节　结构与形态
72 　　一、桁架结构
75 　　二、折叠结构
80 　　三、填充结构
82 　　四、膜结构
83 　　五、弹力结构
85 　　六、堆积结构
86 　　七、拱形结构
87 　　八、曲面与贝壳面结构
88 　第四节　材料的连接练习
88 　　一、线材的搭接
89 　　二、纸张的连接结构
91 　　三、几何形体的连接
92 　　四、材质与连接方式

第六章
形态的创造及其方法

102 　第一节　形态创造的途径
102 　　一、从破坏到创造
104 　　二、力感形态的生成
109 　　三、不同材质的形态
110 　　四、不同材型的形态
111 　　五、自然形态的探取
113 　第二节　形态的语义
113 　　一、形态语义的含义及意义
115 　　二、形态语义的功能
118 　第三节　形态的过渡与契合
118 　　一、形态的过渡
120 　　二、形态的契合
122 　第四节　形体的分割与展开
122 　　一、从平面到立体
122 　　二、立方体的分割
125 　　三、立方体的展开
126 　　四、在立方体展开图中寻找新形态
127 　　五、形态的模块化组合与排列
129 　　六、联想——从基础练习到设计的尝试

134 　**参考文献**

第一章

概论

一、造型设计基础学习的目的及意义

在现代设计教育中,"造型设计基础"是艺术设计学科的核心基础课。尤其对于"产品设计"专业而言,这门课程一直是专业基础课中的重中之重。"造型设计基础"的学习与课题训练意在培养学生的设计感觉和造型能力,同时掌握造型设计的基本规律与思维方法。就设计教育的实质而言,并不纯粹是设计知识、技术与生产工艺等知识的传授,更重要的是通过知识学习与课题训练,培养学生逐渐形成比较合乎逻辑的造型设计思维模式以及激发学生的创造和创新能力。

"造型设计基础"教学是从综合的角度,把各种造型的要素及其内在规律纳入具体的专业学习领域,使学生们通过各种基础的课题练习,对材料属性、构造、加工方法、形态的感知和视觉的语言、美的秩序等有确实的体验,让他们在创造能力、表现能力、体验能力、探索能力、审美能力等方面得到全面的提高。"造型设计基础"的知识构架,广义上可以说是整个设计学科的基础,它虽与实际的设计课题之间有一定的区别,但是它的设计思维与方法训练是实践性设计的起点。"造型设计基础"旨在通过学习造型原理和要素,理解形态存在的理由、形与形之间的逻辑关系等,掌握造型要素之间互为制动、互为依存的辩证关系。它运用因材致用、因地制宜、因势利导的形态构成原则,注重人为形态的生态性和可持续性,以达成实事求是地整合新系统、创造新形态的目标。通过学习,力图使学生能够从发现问题开始,逐渐能够分析问题、归纳问题、判断问题,并最终解决问题,形成系统性的认知与创新事物的思考模式。

二、造型设计基础的内容设置

"造型设计基础"的教学,起源于德国包豪斯的教学体系,之所以称为"造型设计基础"是由于它的活动本质,并没有直接强调设计结果和功能的完成,而是从对有关造型要素的追求,对机能构造原理的理解,以及对造型材料可能性的探求等方面入手,综合学习创造新形态的原理性方法。这些追求目标,并不仅限于产品设计专业的基础,同时在绘画、雕塑、建筑、工艺等方面的造型表现中,也具有共通性。

"造型设计基础"的研究内容主要包括形态的构成原理、机能构成研究、成型方法、材料属性研究与应用、设计思维、表达、制作等。从设计角度讲,这些内容就是为了培养学生基本的设计能力,同时更在于它的探索性本质和系统性思维能力的形成,所以具有重要的意义。

有关形、色、材质的基础练习,第二次世界大战之后在欧美、日本等设计教育较为先进的国家开始,早已被视为发展学生创造能力的重要课题。"造型设计基础"是以对形态的探索与构成作为实施内容的核心,并分为平面与立体两方面。平面的部分,是以美的秩序、平面构成法则和色彩的体验为中心;而立体的部分,则与机能构造、材料的体验、工艺手段密切相关。两者的训练方式虽有不同,但是相辅相成。基本的出发点,都是从造型

的要素着手，在形态、色彩、肌理、机能要素、材质、工艺等关系上进行剖析和理解，从而找到更合理更科学的形态创造方法。

"造型设计基础"并不是单纯从形态出发的造型观，而是通过深入分析，真正抓住事物的本质。体现在造型活动中，就是抓住形态形成的原因及规律，在不同限定的条件下，在多种方案筛选优化下，创造并确立形态。因此，我们可以说这是正确设计思想的引导过程；是对材料、构造、工艺制作的认识过程；也是体现探索与新观念的形成的过程；更是一种充满理性色彩设计方法的体验过程。通过对形态的创造、整理、分类、定义、分析，充分地认识形态与尺度、体量、空间、材质、结构、运动等因素之间的相关性，以及它与视觉、生理、心理、所处环境条件之间的联系，理解造型与功能目的的互补性。通过课题训练，来掌握造型与材料、结构、加工工艺等之间的协调关系，综合理解形态语义的真实含义。因为形态作为一种语言形式，它可以反映出形态及其局部鲜明的个性，除去基本功能的显示，它还可以表达出速度、方向、尺度、势、情，也可以代表着一定民族、地域、习俗、时期、风格等特征。掌握准确的并具有时代意义的形态语言，是创建"有效形态"即有意义的形态的基础。一个好的设计作品，当它呈现在受众的面前时，本身就在引导着受众对形、色、功能、材质、审美等诸多方面的认识。

由于"造型设计基础"是一门研究形态形成的普遍性规律的课程，因而它不会因时间的变化而改变其主要研究对象，它具有相对稳定的适用性。不论在任何时期，它都将在各种专门化的设计领域中发挥重要作用。

三、造型设计基础的学习方法

"造型设计基础"训练，所要探究的根本问题是如何树立正确的设计思想，通过训练来开拓思维和领会理论，从既有的思维模式中跳脱出来，并体现于对对象的功能、技术、材料、结构和加工工艺之关系的正确认识。因此，它所涵盖的范围十分广泛，作为通向专业设计课程的桥梁，其学习方法显得尤为重要。

作为设计专业的基础性课程，"造型设计基础"十分强调过程性和实践性。这种过程性的学习范式，具体体现在学习的途径、学习方法、学习形式等方面。通过动手实践的过程来进行知识的验证、积累和掌握。这就如同物理、化学、生物等学科，如果离开有效的实验方法和实验数据积累，就无法得到正确的结论和概念原理一样。同时，这一特点也体现了过程性知识积累的独特性与动手实践的重要价值。

近百年来，国外设计专业的教学经验表明，进行大量课题设计训练是"造型设计基础"课程取得良好效果的关键因素。通过探索性课题设计，不仅有益于学生造型思维能力的提高，同时在实验性的练习中培养学生通过形态的变化与组合来掌握新造型的创造方法和新的表现手法，是理性与感性认识的融汇过程，也是对新空间形态的探索过程。

第二次世界大战后的德国乌尔姆艺术造型设计学院，继承和发展了包豪斯造型基础的训练体系，不仅以艺术的眼光观察形态，同时更偏重于用科学分析的方法来认识形态和设计形态，追求设计中科学与艺术、理论与实践的结合。以乌尔姆造型基础训练为核心的艺术设计教育更强调以简洁的几何形态为基础来做形态构成练习，全面探索三维形态变化的多元可能性。乌尔姆训练体系的重要启示在于，它不仅仅是单纯的形态构成，而是建立在对材料属性研究基础上的综合造型训练。

"造型设计基础"的课题设定是多元、多维、多样化的，其方式可从多方面的客观对象、艺术作品、主观意象、日常生活、相近学科、形式语言中受到启发，从相近学科以及各种层次、类型教育的课程课题中得到借鉴，比如：

①来自青少年美育教育的启示：因为它具有非专业性与进行视觉艺术基础认知教育的特点，课题设计体现出理性与感性的内在融合，体现出科学性与趣味性的有机统一。因此，从根本上讲，更具有一种"基础"的内涵；同时，对观察力、想象力、创造力培养的强调与无处不在的细节落实，以及所反映出来的纯真意趣，都对造型设计基础课程的课题设计具有启发意义。

②来自建筑设计教育的启示：建筑学从学科性质到课程性质，从设计语言到形式手法，都与艺术设计学科有着密切的内在联系。相比之下，建筑设计教育更为注重空间关系的建构，突出建筑形式的独特性，视域也更为开阔。建筑设计对于空间和结构的强调，可以给予造型设计基础更多对于空间感知的课题训练启示。

③来自现代艺术形式的启示：现代主义艺术十分注重形式语言，讲究作品的分析性，常常将线条、色彩、光影、轮廓、构图、技术等某一因素加以突出、孤立乃至绝对化。对于它的努力探求"有意味的形式"，求新求变的奇思异想的艺术表现手法，可以使我们从中体会到艺术形式创造的可能性与广阔性，从而可将造型的创造注入新的艺术元素。

④来自理性法则的启示：许多相关学科的理性法则也可以成为造型设计基础课程课题设计启示的重要方面。如心理学、数学、物理学、符号学的许多原理概念与具体法则，都可作为课题设计的材料来源。

⑤来自自然分析的启示："造型设计基础"课程主要的研究对象是人为形态，而人为形态的发展离不开自然的启示。因此许多课题的基点是建立在对自然的直接观察之上。以认识自然为途径，师法自然，强调对自然界事物的观察与分析，进而形成相关联的训练课题。

可以说，"造型设计基础"课程的学习，是理性与感性的精妙融汇，在严谨中透射出自由的意韵。它们所涵盖的是学习内容与范畴、方式与方法、过程与结果的一系列课程要素与形式之探究，训练不仅有益于增进对造型创新方法思维能力的提升，同时也有利于发展对新的表现手法的探索和研究，进而形成与拓展通过对形态的变化联想与组合而产生新造型的学习方法。

四、创造性设计思维能力的培养途径

从本质讲，每个人都具有创新的意识并存在着创造的潜能，人人都具有内在的设计潜力，关键在于如何用适当的方法挖掘出这类宝贵的潜质。正确设计观的形成，一在于引导，二在于悟性。引导既是教育；而悟性，除去天赋的部分，它的培育则来源于正确的观察客观世界的方式，并形成符合逻辑的理解，这也是人的创造力潜质的前提。善于掌握事物形成的本质及基本规律，是创造力培养的基础，而创造力的培养是设计基础教育的根本出发点。如何挖掘人们潜在的创造力，运用怎样的开启模式，能够将这种能力发挥出来，不仅是基础教育长期以来不断研究的重要课题，也是人类完善自身，体现价值的重要方面。同时对设计的本质而言，更是设计活动的意义所在。

思维方式体现了人对事物的认识和灵感激发的顿悟状态，这种状态与现代科学的发现逻辑在认识规律上有着内在的相似，主要可以表现为三类推理模式。

通过直觉判断：触发信息的直接领悟，这是科学认识的程序，从累积到整理再到发现的过程。

通过类比推理：触发信息的直接转移，这是科学研究的对象，从具体事物到系统分析的过程。

通过逻辑整理：实践检验与信息反馈，这是科学发展的阶段，从常规到革命的过程。

创造能力的培养也是按照这三个过程循序渐进来达到的。它们的核心原理一致，都需要以实践与实验的最终方式来得到合理的结果。

1. 设计思维的基本模式

设计的过程与结果都是通过人脑的思维来实现的。人的思维过程一般地说是抽象思维和形象思维有机结合的过程。

抽象思维着重表现在理性的逻辑推理，因此也可称为理性思维；形象思维则着重表现在感性的形象推敲，因此也可称为感性思维。理性思维是一种呈线形空间模型的思路推导过程。一个概念通过立论可以成立，经过收集不同信息反馈于该点，再通过客观的外部研究过程得出阶段性结论，然后进入下一点，如此循序渐进直至最后的结果。感性思维则是一种树形空间模型的形象类比过程。一个命题产生若干概念，这些概念可能是完全不同的形态，每一种都有发展的希望，在其中选取符合需要的一种再发展出若干个新的概念，如此举一反三地逐渐深化，直至最后产生满意的结果。

从以上分析我们不难看出理性思维与感性思维的区别：理性思维是从点到点的空间模型，方向性极为明确，目标也十分明显，由此得出的结论往往具有真理性。使用理性思维进行的科学研究，最后的正确答案只能是一个。而感性思维则是从一点到多点的空间模型，方向性不明确，目标也就具有多样性，而且每一个目标都有成立的可能，结果十分含混。因此使用感性思维进行的艺术创作，其好的标准是多元化的。理性思维具有逻辑的意

义；感性思维具有美学的意义。美国学者怀特海在他的著作《思想方式》中曾就两者的关系做了如下的论述："美学和逻辑的相似性是哲学尚未展开的话题之一。"首先，二者都关心对由诸要素的相互联结而形成的结构，即许多细节相互作用而产生的一个整体。它的意义在于一点的线形和多点的树形之间的相互依赖和相互把握。逻辑和美学的区别在于它们所包含的抽象程度的差异。逻辑是高度的抽象，而对美学而言，是在有限的需要所允许的情况下，尽可能与具体事物保持着密切关系。逻辑与美学是有限的心智向无限的部分渗透过程中进退维谷的两个极端。两个端点的结果，一个是对逻辑体系的发现和发现过程的满足感，另一个是对美学作品的建构和完成后的快感。美学经验中更多的具体性使它拥有比逻辑经验更广阔的主题，而经验的本质则在于向未知的、未体验的深层领域渗透。

作为造型设计基础的学习，显然需要综合以上两种思维方法。由于每一项具体的设计内容总是有着特殊的形式限定，这种限定往往受制于各种因素的制约，如果过分考虑功能因素，使用一种理性的思维形式，也许我们永远不能创造出更新的样式。反之，如果采用感性思维，只是考虑形态的具体形象，则它的主要功用以及材性构造就被忽略了。设计的过程与结果如同一棵枝繁叶茂的苹果树的生长，一个主干，若干分枝，所有的果实都汇集于尖端，但是它们都需要从主干的根部吸收养分。同时，尽管都是苹果但没有一个是完全相同的，无论是形体、大小、颜色都有差异，这种差异与设计的终极目标在概念上是一样的。这个概念就是个性，而这种个性实际上成了设计的灵魂。苹果树的辩证案例很好地解释了理性与感性思维作用于设计时相互交织的过程。

2. 创造性构想发展的方法

（1）创意构想的思维途径

创造性的构想是造型设计的开始，而经验又是丰富构想的源泉，再加上正确的思考方法，就能酝酿出有创意的思路来。构想创意可从素材的构想、联想的构想及分析的构想等方法中取得。

素材的构想法是最原始、最简单的方法。这种构想的方法是将素材与新的物象之间做直接的联系，例如多种素材的结合产生新的功能。这种方法常被应用在产品开发上。为了促发创造活动，必须要有丰富的启发构想的素材，这些素材的搜集可以通过团体的脑力激荡法来进行，只有丰富的素材和经验做基础，才可能形成新构想的雏形。

联想的构想法是对本无直接关联的事物或事件，设法找出它们之间的共通点，进而展开新的思路的方法。这种构想手法是将本质上或原理上并不相联系的新物象，通过各种方法累积组合，或将其中的某一部分提取并加以统一而形成的新概念。在思考行为中，灵感、再生、同感等都属于这种活动。

分析的构想法是在理论创造的过程中，对事物进行多元化分析并得出数据和结论，再运用新结论来构成新概念的方法。分析的构想法将事物内在的组成因素、法则甚至结构等

加以合理的分析和变更，并再次组合后形成新的具体的组织构成。

以上讨论的是创意思考的三种基本方法，不论是哪一类设计，好的思维和创意就是表现优异成果的开始。

（2）发展创意构想的思考方法

发展构想的思考方法大致可以分为两种主要类型，一种为正面的思考法，另一种是侧面思考法。正面思考法又分两种类型，即直接反应的思考（当接触问题时，立即会产生的一种意念）与逻辑判断的思考（即顺着一条线做追踪的线索，也称为垂直思考）。侧面思考法则不是从直接性的正面来考虑问题，它不顺一定的方向，而是脱离该问题的影响并摆脱固定的观念来思考。综合而言，它们主要有以下几种思考方法。

①**横向与垂直思考法**。横向思考法是由一个角度向不同的方向移动，不借逻辑来推测的思考方法。有学者曾用水沟的流水来形容它：横向思考仿佛是把水沟的常规通道堵塞起来，再来观察水流通过众多小的开口流向何处，可能会散乱一片，无所适从，也可能冲出另一条新的通道，突破固有的模式，导出另一个有效的道路。横向思考法常常有许多突发奇想产生，因此在我们寻求新的构想时，遇上没有构思可以利用，或当构思不恰当时，横向思考法可以促使构思获得更宽广的思考空间。

与横向思考法相对应的是垂直思考法。垂直思考法的过程是遵循逻辑的步骤，循序渐进，不论任何一点，都有回馈的通路，不适合任何的偶然性，其性质被称之为顺着水沟而行的水流。横向思考法并不能取代垂直思考法，两者是相互作用，相辅相成的。由横向思考法产生的新构想，必须经过垂直法的思考来发展。在垂直思考法中，逻辑控制思维；在横向思考法中，则是思维控制逻辑。横向思考是为了引发创意，而垂直（逻辑）思考是为了发展、选择和采纳。

②**脑力激荡法**。脑力激荡法是靠有组织的、集体智慧的方法来达成。早在1938年，美国奥斯朋为寻求问题的解答，组织了一组人，让他们就同一个问题提供不同的意见，进而得到不断的新发现。再从中观察、收集、整理出一系列符合问题本质的理论原则，形成新的思路。因此脑力激荡法先要有一组人员，他们运用各自的脑力，做创造性思考，以促使灵感和意念的产生，再针对问题寻求答案。这种方法注重创意和想象力的发挥，打破先入为主的经验性成见，在没有批判和束缚的自由气氛之下，使每个参与者的脑力都能处于兴奋活泼的状态，使其发挥出最好的想象和思考能力。同时在集体性的思考中，每个人的意念不断刺激其他人的思路，以此相互刺激产生思考上的连锁反应，启发彼此之间的联想，使构想意念的量能在短时间内获得加倍的效果。如果参与人员由各种不同层面的人所组成，效果将更好。这种方法在我们设计课程前期经常被用到。

③**联想法**。联想法是指将事物之间不相关联的要素加以联结的方法，也是刺激创造性思考的方法。这个方法对问题本身的限定明确，分析判断性思考与想象性思考分开，并由一个群体来协同工作，将原本无关联的意念放在一起，设法使其相互影响而产生关联组

合，从而形成一个或多个新的意念。联想法强调意识的作用，特别是指前意识和下意识所涉及的创造行为的心理状态。联想法也是一个完整的设计方法，包括分析与创造的整合。换言之，就是将提出的问题加以分解，把熟悉的问题根据不同的见解来探讨，借着类比的方法（如拟人类比、直接类比、象征类比）来达成。这种方法虽然是集体性的，但也可以由个人来进行。

④**实践创造法**。这种方法是综合了脑力激荡法、联想法及其它创造性思考方法所形成的。实践创造法有助于启发并指导人们如何去应用各种方法，从不同的角度来观察对象，如何化构想为实践行动，并在实践行动中发展新的思想。实践创造法由认识问题起始，经过界定、分析、评价等过程，选定最佳构想，在反复实验中获得结果，然后付诸实施。这种方法对个人或团体都有益处，可以在较短的时间内获得较现实的构想，提高成功的可能性。

⑤**基本设计法**。基本设计法由英国工程师马契特所提出，也称为高规律的思考形式。一般人的思考程序大都会被以往的习惯和经验所左右，同时在面对新的问题时常常受其影响，很少能根据变通的方式来思考。为了打破这些限制，基本设计方法提供了几种思考层面，帮助人们从常规的思维模式中循序渐进地走出来。例如从问题的矛盾点来思考、有意识地用不同观点和视角来思考、由累积的概念和经验角度来思考、根据构成问题的基本要素来思考等。根据自我省思，人们可以改变思考的方式，而得到明朗和直接的意念，从固定思考的模式转变成具有变通性的自由思考模式，以达到增加创造力的目标。

以上种种方法，在课题练习中都会逐一用到。它们的目的就在于使我们掌握从发现问题，再到分析问题，最终解决问题的思维方式。

五、设计思维与表达

造型设计的过程始终伴随着各种形式的表达。这既是一个创新的显现过程，也是一个以实践推演结果的过程。理论家虽然可以讲授设计方法及理论却未必能胜任设计师的工作，而设计师经过实践经验的积累则有可能成为理论家。这里有一个理论与实践的关系问题，同时也是认识论的本质问题。设计师的工作属于创造性的思维认识活动，这种认识活动必须基于实践而始于问题。"实践—认识—再实践—再认识"的辩证唯物主义认识论的基本公式，也成为解释造型设计基础理论与实践问题的经典公式。

1. 多层次的设计表达能力

体现设计内容的手段依赖于设计的表达能力。但就"造型设计基础"而言，并没有一种固定不变的表现形式，在二维形象的表达中，所有的视觉图形都可以用来作为设计表达的载体。但是在三维的造型设计中，不同的阶段所使用的表现方式是完全不同的，它还牵涉到材料、结构、工艺等诸多的知识领域。一个优秀的设计者应该掌握多层次的表现方

法，包括平面的和立体的甚至虚拟和多维度的形式，没有准确的表达与呈现，就不可能成就一个新的形态。

2. 形象思维引导造型设计

如今设计概念的产生呈现出多元化的趋势，它的形象构思发展模式也应该是爆炸式的。这种构思可以不受任何限制：空间形式、构图法则、意境联想、流行趋势、艺术风格、构件材料、创作手法等都可以成为进入概念造型设计的渠道，在不同的观念中相互启迪。

由于形象是作为造型设计概念的主要思维依据，因此打开思路的初始方法莫过于二维图形的形象构思表现。当每一张草图呈现在面前的时候，都是触发新灵感的结果，抓住可能发展的每一个细节，深入再深入，绘制出下一张草图，如此渐进直至达到满意的结果，这也是每一个设计师最熟悉的工作过程。当然，科技的进步给予设计师更多的表达可能性，各种计算机辅助方式也层出不穷。但是，手绘草图及时快速的优势以及它准确反应设计师思想的能力，是任何工具不能代替的（图1-1）。

图1-1 **手绘草图构思**

当我们面对一个新的问题需要解决时，就如同站在一次旅行的出发点，虽然有不同通往目标的道路，但哪条路最优却要经过缜密的选择。选择是对纷繁客观事物的提炼优化，合理的选择是任何科学决策的基础，选择的失误往往导致失败的结果。这种选择的思维活动渗透于人类生活的各个层面。选择是通过对不同客观事物优劣的对比来实现的。这种对比优选的思维过程，成为人判断客观事物的基本思维模式。这种思维模式依据判断对象的不同，呈现出不同的思维参照系。设计概念构思的确立显然也要依据这样一种模式。

几乎所有的设计师都有这样的设计经历：设计灵感的触发一般出现在最初一轮的二维概念构思中，这时的想法往往个性化最强。随着设计过程的逐步深入，并转入三维状态时，各种矛盾也就越来越多。能否坚持最初的构思，就成为检验设计者能力的关键一环。克服了来自各方面的干扰，始终能够坚持最初的构思，那么最终完成的设计就有可能呈现与众不同的个性，表现出新颖独特的面貌。反之就可能在汲取众家之长的所谓综合中变成一个四不像的平庸之作。由此也可得知，最初的概念构思固然重要，但能否选择一个理想可行的概念构思就成为创造个性化作品的基础。培养以形象思维作为造型设计的主导模式，再以综合多元化多维度的思维渠道进入造型设计实践阶段，运用"眼、手、脑、心"去替代仅凭视觉、感觉、形式等去认知形态的误区，是造型设计基础在实践与表达阶段的主旨。

思考与练习

1. 学习"造型设计基础"课程的目的和意义是什么？它所涵盖的主要内容是什么？思考此课程和你所学习专业的关系。
2. 在学习"造型设计基础"课程的过程中，我们采取的主要的学习方法和思维方式有哪些？
3. 练习画出身边任意电器的二维图形，并思考它们的基本结构是怎样的。
4. 练习画出各类产品的草图，注意表达结构和透视的准确性。

第二章

形态

第一节　形态的概念

在讨论形态之前，首先对"形"与"型"二字所涵盖的意义做一个探讨。"形"为元素的基本形状，也可称为是纯粹数学或几何学上的单元，因此它的视觉性格固定而单纯，如三角形、方形、矩形、圆形、椭圆形、球体、圆柱体、圆锥体等，是指事物的样子和形象状态。"型"则指物体普遍性的视觉特征，它并不能仅从轮廓线中捕捉到准确的形象，它有多维空间的特征，涵盖着制作与材质的内容，除了表面性格外，会使人产生联想甚至幻觉。但"形"与"型"又有极密切的关联，"型"以"形"为表现的基础，而"形"的作用，必须在一定的形式之中才能显示出来。"形态"，则是以上两种形式综合后的结果，是事物存在的样貌，是可以被感知和把握的。

我们在自然环境或人为空间里，视线所及首先都是形。形的存在构成人们对形态的意识概念，也引导着我们对形态的价值判断。某形态的美与不美，需要与其它形态做比较。我们平常所说的形态很自然，形态很美等，都是形态外在的轮廓与本质特征的综合体现。人为形态的形成受两个主要因素的影响，一个是机能，一个是技术。有机能的因素，才能使形态合理化，有技术的表现，才能再做有机能的组合与呈现（图2-1～图2-4）。

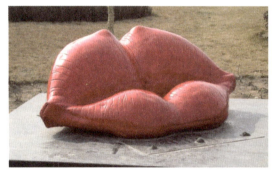

图2-1　有机能形态的景观雕塑

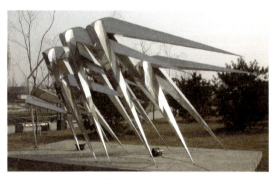

图2-2　抽象形态的景观雕塑

图2-3　油在水面上流动所形成的自然形态

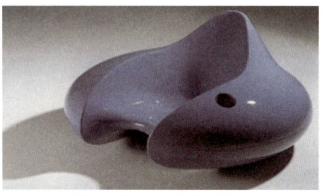

图2-4　有机能与技术性的人为形态

基本形态是一切造型设计活动的基础。自然万物的形态，不论其如何复杂多变，都可以将其分解为点、线、面、体四种最基本的元素。通过对基本形态的分析研究，再组合构成平面与立体的设计表现，是造型设计研究的基础性课题。

虽然设计活动所涉及的形态都是人工的形态，但是通过对自然形态的观察、分析、研究，可以获得对人为形态创造的启迪。这是因为无论自然形态还是人为形态，我们都可以把它们归纳为形态基本要素的组合，都有其形态生成的根据。而且，这些形态构成的原则、原理又都是相通的。形态的基本要素是有形的，形态的构成原则是无形的，与形态的构成原则相比，形态的基本要素更有基础性和可控性，所以，我们对形态的讨论就必须从形态的基本要素开始。

第二节　形态的要素与分类

在几何学里，形态以点、线、面、立体作为其基本要素，这些基本要素的定义见表2-1。

表2-1　形态要素

要素 定义	点	线	面	立体
静的定义	线的端点或线的交叉	面的界限或面的交叉	立体的界限	物体占有空间
动的定义	只有位置没有大小	点移动的轨迹	线移动的轨迹	面移动的轨迹

一、形态的要素

按照表2-1的定义，点、线、面、体都是只能感知而不能被表现的，这对于造型活动来说就丧失了研究的价值。为了把握这些基本要素，并为造型活动服务，就必须把这些几何学概念上的点、线、面、体直观化，使其成为视觉形象，才能为形态的构成所应用。在"形"与"型"的构成中，我们可以将点、线、面、体赋予不同的尺度和形态，而不同的形态则代表着不同的性格和不同的寓意。经过可视化处理的这些元素所呈现的特征，也是在特定的空间和功能的要求下体现出来的。例如在无垠的天空中的点点繁星，虽然每一颗星的质量都非常大，但与浩渺无际的天空相比，给我们的感受却只是一个个的点；一个长方形，如果只延伸它的长度，它给予我们的视觉感受则变为线的特征。

二、点、线、面、体及其表现力

前面讲过，世间万物的形态，无论其多么复杂，都可分解为点、线、面、体等四个基本要素。这一点在造型设计上的解释与几何学上的解释不同。在几何学上，它纯粹是以一种理论所引申的观念，是抽象概念的视觉化，比如点有空间的位置，没有大小，线的交叉成为点；线是点移动的轨迹，是立体的边界；立体是面移动的轨迹，也是物体占有的空间等等。但在造型学上，点、线、面、体均为由视觉所引起的心理意识。所以几何学上对点、线、面、体的认识与日常生活中所见的现象是有差别的，而后者是与视觉领域表现的事实相吻合，其主要视觉特性是建立在生活经验的基础之上。也就是说，在造型设计中，点、线、面、体都是可以根据需要进行设计和定义的，可以赋予这些要素以位置、长短、厚薄，并赋予大小、粗细、形状、体积等形象特征，包括形态和材质以及结构，甚至可以赋予它们感情的色彩。

1. 点

点是一种具有空间位置的视觉单元，在理论上虽然没有向度的连续性和扩张性，但事实上却具有相对的面积和形状。譬如说，线的端点或交叉，必然构成点，一个小直径的圆，都被认为是典型的点概念。如果线宽和圆的直径发生变化，则点的形象也必然随之改变，由于在造型研究当中，元素是可以被设计的对象，因此只要它与周围其它造型要素共同比较时，具有凝聚视觉的作用，都可称其为点。图2-5中的个体单元虽然都是具象的形态，但与周围的空间相比，则呈现出点的特征。

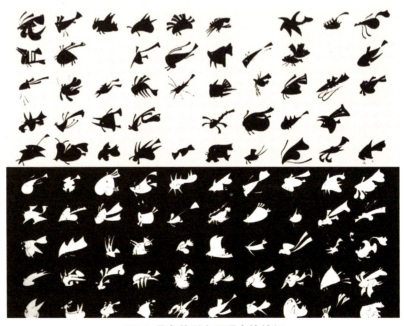

图2-5 **具象的形态呈现点的特征**

对点的判断完全取决于它所存在空间的参照性，无论它以任何大小和形状出现，只要它在整体空间中被认为具有集中性，并成为最小的视觉单位时，都可以认定是点的造型。如直径10公分的圆形，在画面上是很大的面积，但在室内的墙壁上，却不过是一个点而已。

根据这些属性，点也就有了不同的形态与体态，也可以有不同的色彩和肌理，甚至可以用不同的材料和材质进行塑造。点的另一个特性是可以通过对视线的引力而导致心理的张力感。当只有一个点时，注意力便完全集中在这个点上；如果有两个力量相等的点同时存于一个画面时，视线将会在这两点之间来回反复，而在心理上产生线的感觉。如果同时并存于同一空间的两点大小不相等时，视觉方向常常根据由大到小或由近而远的顺序，在心理上产生移动的感觉。当同一空间有三个以上的点同时存在时，视线就会在点的围合内产生虚面的感觉。点的数量越多，周围的间隔也就越短，虚面的感觉也越强。点的连续可以产生线，点的集合可以构成虚面。由点连成的虚线，不仅有着时间性的连续感，同时也给人以空间通透感。它在视觉上的效果虽然不同于实线的敏锐和确定性，却更为细腻和富有韵律。同样，由点构成的虚面不仅存在着时间性的连续感和空间性的扩张感，也给人以结构性的空灵感，丰富而多变（图2-6～图2-9）。

2. 线

线是点移动的轨迹，具有长度的一维空间，虽然在理论上没有宽度和深度的扩张性，但实际上却含有相对的面积或体积的成分。在造型设计上，线是以长度的表现为主要特征，只要将线的粗细限定在一定范围内，而且与其它视觉要素相比较仍然能显出充分的连续性时，都可以称为线（图2-10～图2-14）。

在造型上，长度虽然是线的本质，但在表现力上，却不及宽度或深度来得重要。当赋予线具有适度的面积或体积变化时，它的造型表现力将更强烈，也能产生更鲜明的视觉性格。反映在心理上，一条极细的直线能表现出锐

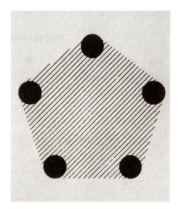

图2-6 点与点之间形成的虚面

图2-7 点的大小密集变化形成的面

图2-8 点集合形成的面

图2-9 立体点的景观设计

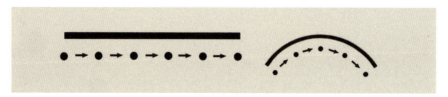

图2-10 点连续移动的轨迹形成线

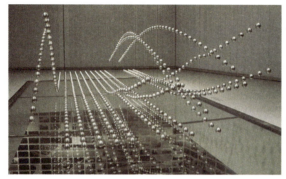

图2-11 由点串联起来的装置设计具有线的特征

图2-12 曲线构成充满生命力的雕塑

图2-13 悠扬的曲线构成的景观

图2-14 线的构成

利、敏感而快速的效果；一条极粗的直线却显露出刚强、稳健而迟缓的感觉。两者虽在视觉上都表现出线的特性，但在心理效果上却有很大的区别。独立存在的线可称为积极的线，位于平面边缘或立体棱边的线则称为消极的线（图2-15～图2-17）。

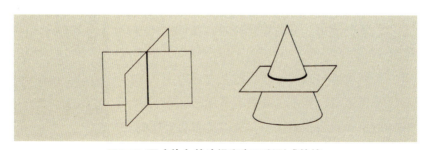

图2-15 面（体）的边沿和交叉所形成的线

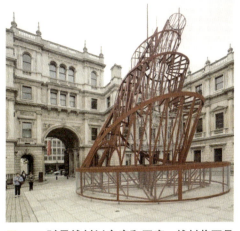

图2-16 线条的变化表现出运动感

图2-17 赋予线材以宽度和厚度,线材将更具表现力

线有直线和曲线(包括折线)两种基本形式。直线是点以恒定不变的轨迹移动所形成的,具有明确的方向性。自然界中的矿物结晶体的边缘等,都具有直线的特性。曲线则是点按照既定变化的轨迹移动所形成的,没有一定的方向性。自然界中大部分的形态都属于曲线的构成,如人体,就是曲线美的极致。从视觉心理上看,直线给人单纯、明确、刚硬、理智并具有男性化的印象;曲线则给人优雅、圆滑、柔软、抒情及女性化的特质。

线又因造型材料及成型方法的不同,所展现的线条性格也不同。草绳所呈现的是粗犷的线条,铁丝则是柔顺的线条,铅笔、毛笔、蜡笔绘制的线会产生不同的情感与心理感受。此外,借助绘图仪器画出来的线明快利落,而徒手画出的线条则更富有人情味(图2-18~图2-21)。

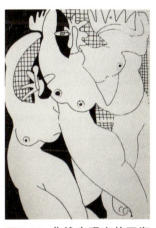
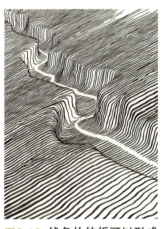

图2-18 曲线表现出的圆润和富于弹性的形态

图2-19 线条的转折可以形成空间感

图2-20 徒手绘制无序的线条

图2-21 不同宽度的线所形成的空间变化

3. 面

　　面是由长度和宽度共同构成的二维空间。面是线的移动轨迹，同时也可以是由人为技法所创造的不同的图形。形的决定要素是轮廓线，凡是符合这个条件的平面空间，都被认为是面的形象。在造型设计中，几何形是常被采用的形，运用各种人为技法所创造的有机形、无机形、偶然形等，都是我们熟悉的形。在二维平面上，由于线形结构或光影层次所表现的立体三维效果，则是错觉现象所导致的，不能被看成三度空间的实体。此外，如果二维的形，如它具有相对的深度（高度、厚度）而不影响其平面性质时，也不能被视为立体，仍属于二维形的范畴（图2-22～图2-24）。

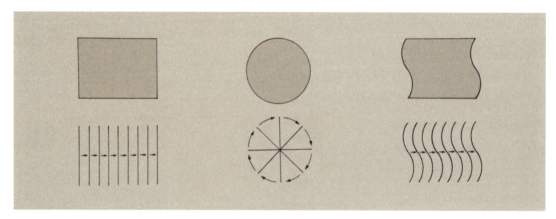

图2-22　线的运动轨迹形成面

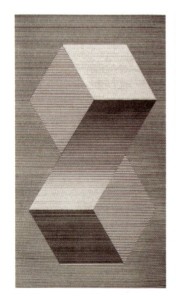

图2-23　二维平面上用线形构成立体效果

图2-24　浮雕不属于立体的范畴

面的表示方法有两种：一种为实体的面，在整个形体中布满颜色，是个充实的面，也是积极的面。另一种是空虚的面，只勾画出轮廓线，或用点、线聚集形成的面，这种面属于消极的面。如果聚集的点或线越密集，点和线就会渐渐失去本身的特质，这个面就转化为积极的性质（图2-25～图2-27）。

图2-25 由密集的点构成的虚面

图2-26 由线构成富于变化的虚面

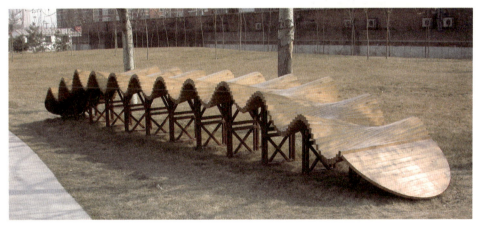

图2-27 由线材排列构成的实体的面

4. 体

体是由面按一定的轨迹移动、叠加而形成的，具有长度、宽度和深度三维共同构成的三度空间。所以无论从任何角度都可通过视觉和触觉来感知它的客观存在。体的主要特性在于体积感和重量感的共同表现，其中立体的重量感具有正量感和负量感两种不同类型。正量感是实体的表现；负量感则是虚体的存在。以线形成的立体或由透明的面所形成的立体，所显示的就是负量感，面与面之间所隐藏的虚体也是负量感。只有表面封闭的立体所表现

的才是正量感。从体的构成特性来看，还可将体分为半立体、点立体、线立体、面立体和块立体等数种主要类型（图2-28～图2-30）。

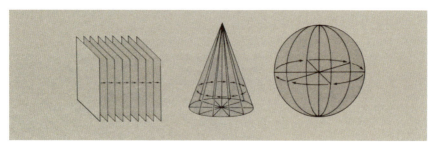

图2-28 由面按一定的轨迹移动叠加产生体

图2-29 球体的封闭实体形成正量空间

图2-30 透明玻璃面叠加形成负量空间

半立体又称为浮雕，是在平面的基础上，将其部分进行空间立体化。半立体的主要特性表现在凹凸层次和光影效果上面，使单调的平面产生各种不同的变化（图2-31、图2-32）。

图2-31 平面上局部元素移动产生的半立体效果

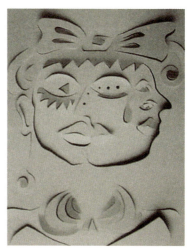

图2-32 平面上局部的起伏造成的浮雕效果

点立体指的是以点的形态在空间中构成形体。点立体可以是二维,也可以是空间的。由于它只占据极小部分的空间,而形成穿透性的深度感,因而更富于活泼的变化与韵律效果(图2-33、图2-34)。

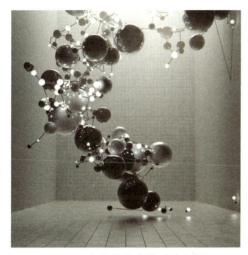
图2-33 由立体的点构成的空间

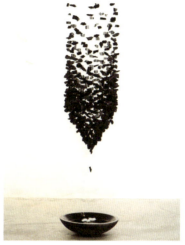
图2-34 细小的点构成的空间立体

线立体是以线的排列、交织等方式在空间中构成的形体。由于它所占据的空间为虚的空间,仅由线条来组成交织的面,因而在视觉上可给予人轻巧活跃的层次感和光幻感(图2-35~图2-38)。

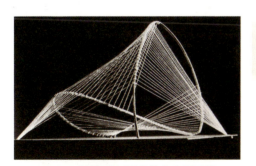
图2-35 线排列交织成的虚空间形体

图2-36 线的排列形成轻盈的空间感

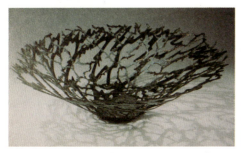
图2-37 由线的变化构成的容器设计

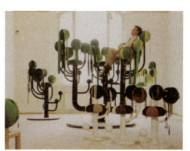
图2-38 由点线共同构成的灯具设计

面立体是以面的形态构成的形体，由面的转折、弯曲构成的形体。因所占的空间层次不同，而给人虚实交错的感觉，当视线移动时，会产生忽虚忽实、时轻时重的多样变化（图2-39~图2-42）。

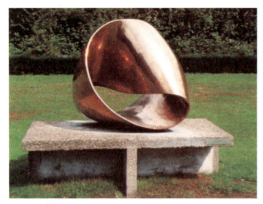
图2-39 用面形成的梅比乌斯面的雕塑

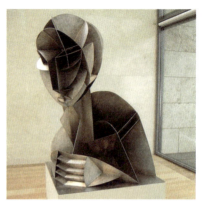
图2-40 面立体所显示的空间层次

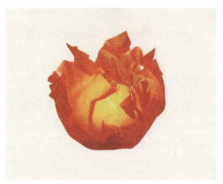
图2-41 由面材可塑性构成的灯具设计

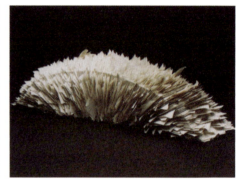
图2-42 由面材叠加构成的装置

块立体是表面完全封闭的立体，给予人厚实稳定的心理感觉。在我们的活动空间中，并非所有造型都以上述的立体形态出现，而是常常以综合性的姿态出现，以满足不同的目的需求。

以下是体的几种不同造型特性，由于各种立体所采用的成形法则不同，其表现的特色也不同，在设计上应根据创造的目的来灵活应用，以期出现更为丰富的视觉效果（图2-43、图2-44）。

图2-43 块立体组成的现代产品

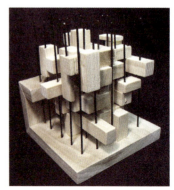
图2-44 块立体的单元排列

三、形态的分类

1. 具象形态和抽象形态

　　具象形态和抽象形态是我们在日常生活或者在现实形态中所常见的形态种类。它们之间的关系既是有差别的，也是相互依存的。通常人们喜欢用"看得懂"或者"看不懂"的方式来形容它们。具象形态指的是我们可以直接知觉的，看得见也摸得着的自然形态。如自然界中的山川河流、动植物等等，它是未被人为加工提炼过的形态。抽象形态则普遍被认为是经过人为处理过的形态。它的涵盖范围非常广泛，可以说，我们周边除去大自然馈赠给我们的天然形态之外，其余都属于抽象形态的范畴，只是抽象程度的高低不同。比如画面中一只栩栩如生的猫，乍看它属于绝对的具象形态，但是仔细分析，你会发现，它和自然界当中真实存在的猫的形象，还是有着很大的差别，它仍属于人为提炼过的形象，仍然属于抽象形态的范围，只是抽象提炼的程度比较低而已。因此，在通常的认识中，也有人把抽象程度低的形态归于具象形态的类别中。再如，一个单细胞如果放在显微镜下放大观看它的形态，它会呈现出如同抽象图形的视觉印象，但实际上，细胞本身属于具象的形态。这些互相越界的例子都说明，在造型研究中，具象形态和抽象形态是可以互为转换的关系。

　　虽说抽象不等于艺术，但没有抽象或者提炼就没有艺术。有些抽象形态是我们不能直接知觉的，而必须依靠想象才能意识到，存在于我们观念之中的形态，也称为观念形态。具象形态和抽象形态是人们认识形态的两个阶段。人们习惯于从具象的认识开始，而后，根据需要再进行抽象化处理，形成抽象形态，它属于认识形态的较高级阶段。我们在"造型设计基础"课程中所要研究的，正是以抽象形态为根基，探讨如何设计并且运用一个抽象的形态，因为只有抽象形态才能集高度美、最方便、高功效于一身（图2-45~图2-47）。

图2-45　自然界中的海岸侵蚀地貌图（具象形态）

图2-46　盐风化作用形成的类似抽象图案的岩石壁（具象与抽象的转换）

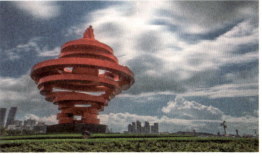

图2-47　抽象雕塑"五月的风"

2. 自然形态与人工形态

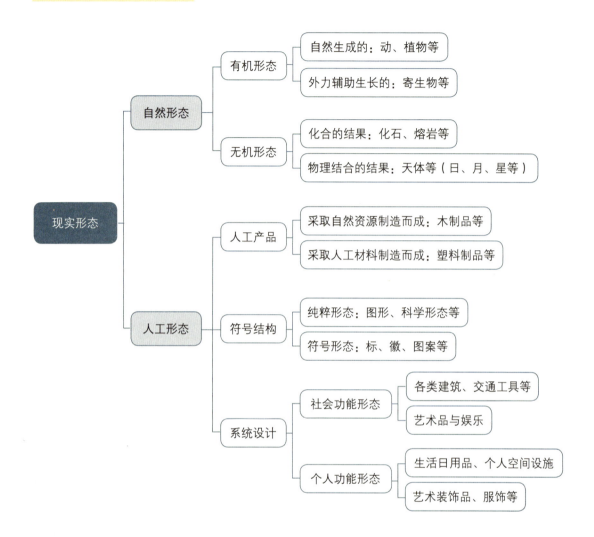

一般来说，我们将现实中的形态分为自然形态、人工形态两大类。其中在造型设计基础的研究中，我们主要探讨人工形态的形成原理以及创造人工形态的方法。

其中，在自然形态中，有机形态占有很大的比例，如自然界中的植物、鸟兽，河岸上形态各异的石头、河川的曲流、天际的轻烟等等。这些形态都是在生物成长过程或者在自然演化的过程中形成的，充满生命感；有的则是由外力与内力的相互作用所形成的，它们大都是曲面或曲线形态，显出柔和的美。自然界中形态的生成，都有其各自的缘由和功能作用。如人类以及其它生物身上所呈现的曲面，是用来包裹和保护骨骼、肌肉及内脏；植物界里的果实，如豌豆的外形具有饱满的曲面，用以包藏内部的豆仁；又如鱼类在水中游动，身体呈流线形的曲面构造，以适应水中的环境，减少游动时的阻力。这些形态都充满了合理性与机能性，可以为设计提供形态及原理性依据（图2-48～图2-51）。

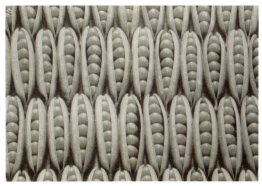
图2-48 豌豆饱满的曲面外形，包藏内部的豆仁

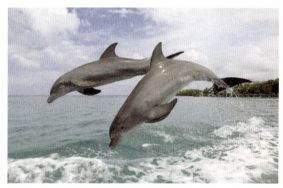
图2-49 海豚呈流线型的形体

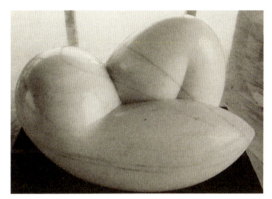
图2-50 人为形态中的有机形态

图2-51 产品设计中的有机形应用

　　有机形态虽然千姿百态，但事实上有机形态中包含着无数的基本形态。塞尚曾说："自然界的物象，都可还原简化为球形、圆锥形、圆柱形的构成"。他把自然界中繁杂的形还原到单纯的形态之中，以数个几何形态代表所有形态的基本结构，这种对形态的解剖性的认识观念，给予我们很多认知启示。这些理智规则的几何形态，我们通常认为它们是无机形态，在人为的造型活动中，无机形态的运用则更加广泛，因为它们更易于理解和加工。几何形态具有明快、秩序、理性的特质，给予人冷静、严肃的感觉。在几何形态中，圆是最完整而不变的形态，椭圆、波浪形、抛物线等，其构成元素都可以包含在正圆之中。三角形是三条直线所构成的封闭的面，具有斜线与强调锐角的性格。在三角形中，以等边三角形最具平衡与充实感，三角形的变化很多，可以因角度大小以及边长长短使人产生印象上的差异。正方形则给人以稳定封闭的视觉印象。在三个基本形中，三角形是比较没有重量感的形态。正方形强调水平与垂直线，具有静止的安定效果，线的延长与倾斜，会构成各种不同性格的四方形态。

　　还有一种形态的生成，它看似无意而为之，我们称为偶然形。这种偶然形态虽然也具有自然性与特殊视觉效果，但显得极不规则，很难应用于有计划性的创造活动中。环绕在我们生活之中的各种产品形态，绝大部分都属于几何形态的组合。其中有相当机械性的坚硬造型，也有不少富于柔和温暖感的形态。如果再做进一步的观察，

会发现柔和形态中蕴藏着无数的有机线条,这种线条常常是不同几何形的连接线,具有功能性或者造型上的缓冲功能(图2-52、图2-53)。

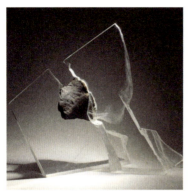

图2-52 看似偶然的人为形态　　图2-53 有机形态坐具设计

3. 自然形态的启示

自然形态中蕴涵着许多令人惊奇的奥妙,它是人类创造活动和艺术活动的灵感源泉。人为形态的设计灵感大都源于自然形态。造型设计上对形态的研究与自然科学的角度是不同的。自然科学对形态的研究,是以已知形态来求解确定它的成因;而设计上的形态创造,则是从已知原因(需求)来确定形态,而且这种形态要超越实用功能、环境的限制并包含知觉和心理的范畴。尽管如此,它们的研究规律仍然有着相似点。因为任何学科都是在探索自然、改造自然的实践中诞生的。造型设计上对形态的研究也毫无例外地需要从自然形态入手,了解形态的成因,以便掌握形态的生成和形态创造的必然规律。

从对自然形态的观察、分析,我们可以从中了解:自然界的变化和运动是通过不同的组成要素相互作用而产生的;形态和现象的产生,也是不同事物相互作用的结果;不同生物的形态是由生命力的生长与外界环境的相互作用与适应所形成的。自然形态的生成,有着严谨的来龙去脉,分析它的成因,对于科学研究以及形态的设计与创造都有着非常必要的意义。比如仙人掌,由于生存环境的特殊性,也就有了其特殊的生存原理(图2-54)。

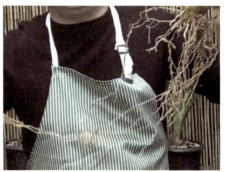

图2-54 仙人掌细胞内的黏液性物质在仙人掌切开后渗出以及它发达的根系

①仙人掌表面有一层蜡质保护层，这层保护层可以减少水分蒸发。

②它们的茎大部分由薄壁的贮藏细胞组成，细胞内含黏液性物质，可保护植株避免水分的流失。

③仙人掌的叶子进化成了针状，可以起到减少水分蒸发的作用，同时在夜间可以起到积水的作用。

④根系发达，根可延绵几英尺。

在生物界中，鹦鹉螺是生长规律形式表现的典型例子，从鹦鹉螺的剖面图里，我们可以看到一个整齐有序、令人叹为观止的螺线。这种形态是随着贝壳容积的改变而改变的，也是鹦鹉螺生长的记录，单纯、美丽地反映出生长进化的规律。在公元前二百五十年，古罗马时代的生物学家、数学家和设计师们就已经注意到软体动物的外壳生长的形态，都遵循着非常严谨的数学原理生长，同时它们这种旋转的结构是根据黄金比例的长宽增加的结果而生成（图2-55～图2-60）。

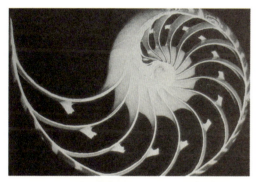

图2-55 鹦鹉螺剖面所呈现出的等差螺

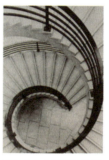

图2-56 以螺线为模型的旋转楼梯

图2-57 人体的心脏是最合理的循环系统

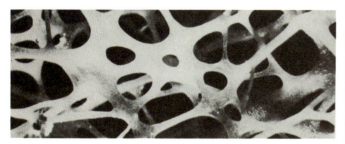

图2-58 骨格内部和谐的空间构造

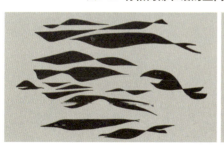

图2-59 自然界中抽取的形态以及在小产品设计中的运用

图2-60 仿生形态的包装盒和小产品设计

生物体的生长由于受到外在因素的支配，有时生长快，有时生长慢，有时则呈休眠状态。如树木的年轮，是记录季节与气候变化的生长史，是在生长过程中受到外在气候的变化因素所造成的；许多贝类动物体上条纹韵律的造型，是其体内新陈代谢过程的记载；水波或声波所形成的机械波纹，也会产生周期性带韵律的连续造型；又如沙漠上的沙丘，受一定风向把沙吹离而形成有规律性的波纹状；天空上的浮云纹理等等，都由外力的作用而形成，具有近似的自然形态。在生物生长过程中，由于其生存的需要，其形态组织都显示出高度的和谐性，如树叶的叶脉、动物小脑的神经细胞组织等，都具有组织紧密的连续系统，不论分枝状况如何，其密度都很匀称，没有很大的空洞，也没有相挤的枝条，是极完美的形式。几何排列和分散形态的变化尺度，是组成生物形态的要件，如蝴蝶翅膀上排列整齐的蝶鳞，鳞片本身无光，但在光的照射下会产生绚丽的色彩。翅膀的颜色模拟了自然中比较强悍的生物的颜色以便保护自己。蝶鳞在太阳光照下会展开，以便防雨和保温。科学家从蝴蝶翅膀的这个特性，发明了太空飞船的保温设备。又如蜻蜓翅膀上的脉纹网孔各自占有一定的位置，其密度的变化自上缘到下缘逐渐增加，如果以水平方向将翅膀分为九等分，计算每等分所含的孔数，则可得到近似直线的函数，这种分布可以增加翅膀的横向强度。仙人掌多棱状的形态，可以避免阳光直射时水分的蒸发；蒲公英的种子，可以随风飘游、飞达异地繁殖后代；蜂巢六角柱形连续构成，是最经济最合理的空间形式……大自然所造就的这些杰出和多样化的机能构造、精妙的形态变化，都是我们在设计和形态创造上应该好好学习和研究借鉴的（图2-61~图2-65）。

图2-61 **蝴蝶翅膀的结构分布**

图2-62 蜻蜓翅膀上的网孔结构

现代科学技术的发展，为我们提供了探索微观世界的可能。今天我们借助科学手段和工具，可以发现许多新的甚至肉眼看不到形态，这些新形态的发现，扩大了我们的造型领域视野和表现力，成为造型实践的宝贵依据。仿生学在科学及艺术设计领域的应用，是自然给予人类设计活动取之不尽的灵感来源。

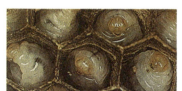

图2-63 六边形的蜂房构造，经济而坚固

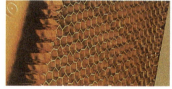

图2-64 仿造蜂房构造制成的纸夹板层

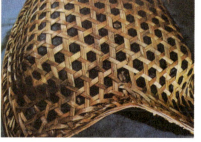

图2-65 仿生形态结合材料的韧性制成的器具

思考与练习

1. 我们所说的"形态"其主要含义是什么？
2. 形态的分类是怎样的？说说自己的理解。
3. 在造型设计的基础内容里，点、线、面、体是怎样的关系？
4. 用点、线、面、体几个元素设计一幅平面图形，注意突出几个元素的特征以及它们之间的和谐关系。
5. 用8cm×8cm绘图纸，中间切一条4cm切缝，利用中间切缝，将纸张折叠成半立体或者立体形态，注意折叠后的整体性。
6. 在自然环境中，找出你熟悉或者喜欢的一种动、植物形象，把它画出来，然后再进行抽象化处理，最后用纸质材料（或者石膏、油泥、金属、塑料材料）把抽象后的形态制作出来，注意形态的抽象性和简洁性，并注意发挥所用材料的特征。尺寸：200cm×200mm底座之上（如图2-66）。

图2-66 动植物抽象造型训练

第三章

形态与空间

第一节　空间的虚与实

人们常把艺术分为空间艺术和时间艺术，绘画和雕塑归为空间艺术，音乐则归为时间艺术。这种说法其实是片面的，因为时间与空间在艺术中是不能分开的。空间知觉，其实是在一种潜在的或者实际的运动中产生的感觉，例如一尊雕塑，如果不从多角度去进行观察欣赏，是难以形成完整而准确的印象的，而多方位的移动观察必定与时间的延续无法分割。这就说明：造型艺术是一种时空艺术（图3-1），而对"空间"的理解，也不应只从单纯的三维的角度去判断。那么，如何理解空间的含义呢？

图3-1　雕塑的时空性

一、空间

空间是指物质存在的广延性。人的空间观念，是由人的各种感官互相协调、通过了解外在事物与我们自身的相互关系后才能确定的，这种空间概念又必须与我们身体的运动经验相结合，才能正确、客观地认识空间的含义，从而认识我们周围的世界。所以，身体的运动经验在对空间的知觉过程中起着关键性的作用。这种知觉使人最终无需通过触觉的介入，而仅凭视觉就能对空间的距离、大小做出正确的判断。这是由于长期的视觉运动经验积累在大脑中，从而产生了既定数据的结果。人眼的视域是有一定范围的，根据测定，人眼最清晰的水平视域夹角为60度，垂直视角一般不超过45度。因此空间也是一个眼脑并用并产生经验共鸣的过程。那么人眼在观察对象时，有着怎样的视觉运动特点和惯性呢？

①不论形态所呈现的时间长短，视线的注意点停留主要集中在对比比较强烈的部分，例如形态的转折处。

②视线对于闭合的形体，容易往闭合的内侧移动。

③视线容易集中在群体形态中有运动感的部分。

④视线容易集中在形体局部的不规则变异部分（例如欠缺部分，或者有不同特性的部分）。

这就是我们常说的空间张力，这种张力是凭借着实体而产生的，虽然是由实体对象的具体表达而产生的，但却存在于空虚之中。人通过基于经验介质的观察与思考，使得这种实体的空间表达在大脑中得以呈现，并由经验和联想作用后产生情绪的反应，形成空间的张力作用。所以，我们说对于造型艺术而言，空间的张力感是空间形态塑造

的根本（图3-2、图3-3）。

由此，我们还可以将空间分为另外两类：即物理空间和心理空间。如果与运动现象中静的运动和动的运动相对应，则动的运动表现为物理空间，静的运动表现为心理空间。在造型领域，物理空间是指由实体包围后所

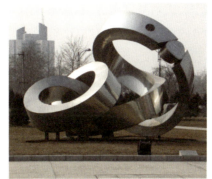
图3-2 充满空间张力的雕塑

图3-3 几何元素构成的雕塑

限定的空间，具体显示为空隙或消极的形体。心理空间则是实际不存在的但却能在心理上感受得到的空间。比如一条曲线引起我们对流动的河水的联想；一条长长的直线则会让我们联想到平静的大海与天空连接的天际线等等。这种感觉是通过一定信息量的传递，使得人们的视觉生活经验与之重合，从而产生的心理作用，人们正是受到这些信息和条件的刺激而感受到心理空间的存在（图3-4、图3-5）。

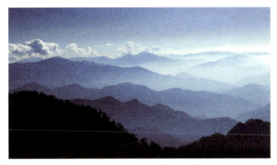
图3-4 物理的空间为实际的存在

图3-5 心理的空间只能感受

二、空间感

空间感实际上是心理空间的外在反应。格式塔心理学实验已证实：人们的视觉形象不是对客观事物的机械复制，而是对形象中含有的想象性、独创性、敏锐性的一种创造性把握。所以设计者需通过所创造的视觉形象，将这些概念蕴含在内，使观赏者得到启发和再次发挥想象的余地。比如，绘画构图上的均衡，造型设计上形态的比例、过渡与转折都显示出创造心理空间的重要意义。心理空间即空间感，其本质是实体向周围的想象性扩张感在人脑中的反应。

这种空间的扩张感主要来自形态内力运动的变化，形态的本质即是其内力的运动变化。但这种内力的运动并不是到形体表面就停止了，内力的运动变化会向形体表面散发，形成空间的张力，并随着空间而变化它的能量，这种张力是无形的，是人的知觉的反映。比如，一个优秀的舞蹈演员，在舞台上的一招一式，都会让观众浮想联翩。虽然只有舞台

和灯光，但由于演员的动作、表情与音乐等媒介，传递给观众的信息，远远超过舞台的实际呈现。这就是演员和舞台的综合空间张力在观赏者心理产生的想象性心理空间感。形态上的空间，就在于追求心理空间对物理空间的超越，即空间感的塑造。所以在做形态的空间练习时，除了注重物理的空间外，还要注重其内部所存在着的力感与心理的紧张关系，否则，那些空间就只是空虚的间隙而已。

实体的雕塑，无论是用大理石雕刻或用青铜制作的，都是以立体的量块感觉为主，实体与材质赋予了雕塑安定关系的量感。但是雕塑空间感的产生却离不开虚体空间的配合，虚体的空间形成了负量感。例如，英国大雕刻家亨利·摩尔所创作的雕刻上的凹孔，法国雕塑家布朗库西的作品以及利波兰特的线构成与卡波所做的透明塑料板的空间构成等，都将负的量感置于实体的雕刻中，它们与实体具有同等重要的地位。

在现代的造型设计中，量感、空间、时间同等重要。而在造型设计基础里所要强调的形态空间创造，不仅仅是处理形体与形体之间的关系，还有形体与所处空间位置之间的关系（图3-6～图3-9）。

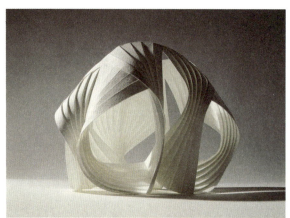

图3-6 **具有空间感的构成**

图3-7 **具有空间运动感的雕塑**

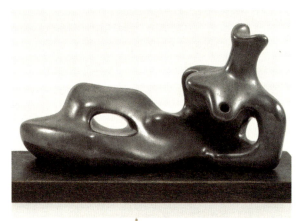

图3-8 **亨利摩尔雕塑的虚实空间**

图3-9 **布朗库西雕塑中的心理空间感**

三、量感

我们知道，一个平面的轮廓决定不了一个立体的形态。那么，我们该通过什么方式去认识一个立体呢？通过量和厚度。这就像打仗需要立体的军事地图，才能很好地判断地势地貌、位置和形状，才能做出较为正确的军事决策一样。

量的概念，就是指体积和容积的大小，数量的多少，都隐含着重量的含义。这些都是物理的量，是可以测定和把握的。但是，我们所要研究的重点，还在于心理的量。所谓心理的量，是指可以感受却无法测量的量。我们常常听到老师评价一幅素描画作画得"结实""有分量"，这就是一种心理量的含义。其实画作本身并没有重量的概念，完全是心理的作用使然，所以这就证明了心理量的存在。又如，我们看到高山大海，它们巨大的物理量甚至会让我们产生崇高和伟大的感觉，这是物理量向精神量的转化，它说明了心理量源自物理的量却又与之不同。

对于造型活动而言，把握物理的量容易，对于心理量的把握就比较困难了。心理的量是艺术的量，是我们的造型设计和造型活动所要追求的。心理的量感是指对自然力的反应，所以，我们需要不断提高自己对于外界事物敏锐的观察力和准确的感受力，并有能力和方法把它们反映在造型设计上。

量感主要指心理量对于形态的感受，也就是对形态内力运动变化的感受。这种形态内力运动变化的力量通过形体表现出来，从而被感知到。其次，这种感觉也带有知觉的性质，它来自主观个体对客观事物的感应和经验。不同方式的内力运动变化表现出不同感觉的能量。艺术造型的意义与价值，也在于如何物化这些被感知到的能量，并将之传递出去。

第二节　积极形态和消极形态

在前面我们说到"虚体的量感"，这个虚体，就属于消极形态。我们把那些确实可以把握的，可被直观化的形态叫作积极形态，而把那些处于不可直视状态的形态，称作消极形态，造型物是积极形态和消极形态的综合体。

空间原本具有无限和无形的特质，若使空间成为形态，就必须有限定空间的要素来对它进行限制，而限定的要素就是积极形态与消极形态。因此，我们把由实体所限定的空间称为空间形态即消极立体。虽然空间形态需要实体来限定，但空间形态与立体形态不同，立体形态是占有三维的空间，是积极的实在的形体；空间形态则是被包围或被限定的三维空间，是消极的空洞的形体。前者表现为实在，后者表现为空隙。例如正六面体是以六个大小相同的正方形面构成的立方体，其内部空间就是被限定的空间，属于虚空间。但是，由于内部空间被限定了，与外界没有任何联系，从外界根本看不到空洞的内部，所以在直

观感觉上它是一个积极的立体形态,而不能将它称为消极形态。但是如果立方体的六个面中有一个面被除掉或者打开一个洞口,我们就能看到内部空间并感受到内部的各种变化,这个内部空间就是一个消极的形态。虽然它不可被直视,是虚幻的,但是它是存在的。随着立方体面的继续被去掉,其限定空间的程度也将变得越来越弱。最后只剩下一个平面,那就不能再限制空间了。

由此可见,所谓消极形态,是由积极形态所限定的空间形态,消极形态是依附于积极形态而存在的。在概念上,用"积极形态"而不用"立体形态",是着意强调实体本身而不强调空间形式;用消极形态而不用"空间形态",意在强调空隙而不强调作限定用的实体。

对积极形态和消极形态的分析与学习,有利于我们在形态的设计上充分应用实体对空间限定的作用,来创造富于虚实变化的空间形态。这也是在"造型设计基础"训练中形态与空间创造活动的前提。

第三节　心理空间与视觉空间

一、心理深度与视错觉

心理深度属于心理空间的部分,意即在物理空间上不存在的深度,通过形态视错觉的经验以及夸大透视角度的处理方法,在心理上可以产生远超物理空间的视觉延展。错觉是人们对事物的主观认知与客观存在不一致的现象。这种现象还包括错听、错味、时间错觉等。这里所说的视错觉,是指人脑对事物在知觉上的错误反应。比如,在二十世纪的画坛上,荷兰艺术家埃舍尔的作品,就是充分分析运用了视错觉的方法,作品充满数学的逻辑性,也凸显出科学与艺术合谋之下的奇异魔幻感。错视是心理学家、生理学家同时也是艺术家们不可忽视的问题,因为它们在各类实验以及艺术创造中是经常出现的有趣味性的现象。错视的原因主要有三种解释:第一,是感情的移入,第二,是眼球的运动,眼球和视网膜的工作原理说明了它在物理上和生理上的一种现象,第三,透视理论,从图形本身的深度概念,引申到距离、大小等恒常性理论,从而在人的心理上造成影响(图3-10～图3-14)。

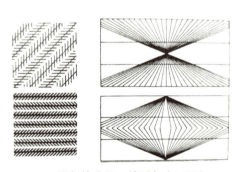

图3-10　平行线由于干扰看起来不平行了

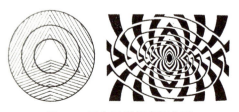

图3-11　同心圆看起来扭曲了

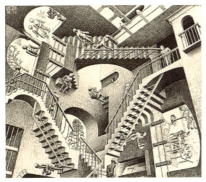
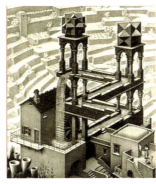
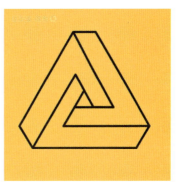

图3-12 埃舍尔的矛盾空间（视错觉）　　图3-13 埃舍尔作品　　图3-14 彭罗斯三角（错视）

从对深度的空间知觉而言，实际上包含着来自心理与生理两方面的因素，心理因素指的是从物体大小、明晰度、物体重叠、阴影、质地差异以及经验的累积中而获取的认知因素。生理因素则是指经过人的视觉生理功能获取的信息在大脑中的反应。

二、视觉空间感

众所周知，在二维形态中，我们同样可以运用视觉规律以及设计元素表现法则去呈现出具有空间感的图形，比如，视觉上物体的大小能使人产生距离感。一般地说，大的物体都位于前方，小的物体则位于后方。但是这也不是绝对的，大的物体由于视觉角度或其他因素的影响，也会削弱它的视觉强度。在三维形态的表现中，我们同样可以运用视觉经验等去表达更加广阔的空间形态。比如，可以在1厘米的深度中，表达远超其实际距离的视觉印象形态（图3-15）。

图3-15 1厘米的深度创造

三、视觉空间感的基本特点

人们对于形态的意识和认知，从平面开始。从平面到立体、再从立体到空间，是人们对自身所处环境的两次飞跃性的意识和认知。视觉空间则是人们通过对实际空间概念的理解和积累形成知识经验，再将这些经验运用于塑造新的空间形态中，进而形成符合逻辑的视觉感知。

1. 物体的位置

物体与地面的相对位置，也决定着它的距离感（深度感）。浮在半空中的物体，有位于后方的感觉。在视觉上，位于离地面越高位置的物体，会令人产生较后退的感觉，反之，距离地面很近的物体，有在前方的视觉印象。

2. 物体的重叠

当几个形体相互重叠在一起时，被遮蔽的部分越少的物体，显得在前。在二维的图形中，当两图形重叠时，具有连续轮廓线的形就位于前方，被中断轮廓线的形有位于后方的视觉感觉。因此，无论在二维图形或三维空间中，重叠可以形成形体之间的前后位置关系。

3. 物体质地差异

当物体之间的质地有明显的差异时，粗糙的质地和有清晰的细节的物体在前，与此相反，质地细腻和模糊的物体在后。这种现象还包括大小、虚实度等混合因素。

4. 物体与阴影

一个物体的阴影或最明亮部位的形状，是造就空间感的重要因素。凡占有空间的物体遇到光必然会产生阴影，因此，可以通过阴影来加强空间感的效果。通过阴影的位置和形状甚至可以判断物体的位置与大小。

通过形态的空间练习和研究，能培养我们对视觉空间感塑造能力的把握和理解。

第四节 关于空间的体验练习

一、关于空间的体验与空间感的练习

通过以上对空间的分析，我们来做一做形态与空间的练习。

练习一：将一张边长为4cm的正方形卡片纸，和一张边长为5.5cm的正方形卡片纸，放立在15cm×20cm 的黑色纸上，来做均衡的空间练习。以小正方形为主角，而这个主角位于大正方形的后方。将黑色纸水平放置，长的一边作为深度。当将大正方形置于小正方形的前方时，它给人以很强烈的视觉印象，会产生喧宾夺主的效果。为了削弱这种感觉，可以采取几种方法，但最重要的是如何处理这种不平衡的关系。我们可以从增强后方的小正方形的视觉强度，同时减弱前方大正方形的视觉强度开始。

把正方形垂直地竖立，与把它水平地横卧，给人的感觉是不同的，水平的10cm与垂直10cm的长度，虽然在物理量上是同等的长度，但是垂直的正方形令人产生紧张感，有较长的感觉。这和我们在地面上感觉3m的距离与站在3m高的二层楼与地面的感觉是不一样的，这是由于视平线的不同而引起的视觉心理变化。

那么为了增强后面小正方形给人的印象,除了将它垂直地竖立,把大正方形水平放置外,还有其他的方法:例如,以对角线成垂直地把正方形竖立起来,或者,把小正方形的面上,打一个孔,以增强我们的注意力,或者改变它的色彩等等。相反地,如果用减弱前方大正方形的印象,让后方的小正方形能引起我们注意,可以把前面大正方形倾斜,或者把它水平地浮在台纸上,或者挖开一个大孔,或把它弯曲使它的感觉较柔软而缩小面积等方法(图3-16~图3-21)。

图3-16 将前方大的正方形水平放置,使它产生轻弱的感觉

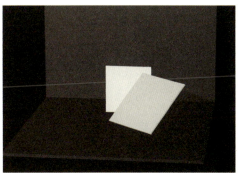

图3-17 将前方大的正方形斜立,减少它的面积感

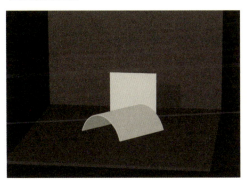

图3-18 将前方大的正方形弯曲,也可以减少它的面积感

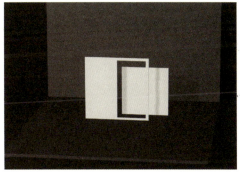

图3-19 在前方大的正方挖孔来削弱它的强度

图3-20 将前方大的正方形开个窗,使大小正方形看起来合为一体

图3-21 在后方小的正方形涂上一个黑点,增加它的视觉强度

在这个练习中另一个要考虑的问题是,如何在黑色的台纸上有效地利用空间,使这两个正方形都能伸延其心理的空间,使其不产生虚的无用间隙,并通过主角与配角的位置配合关系,探讨空间表现的诸多可能性。

练习二:用两张大正方形的卡片纸,与一张小正方形的卡片纸,来进一步练习空间造型。通过对三张卡片的组合方法的探讨,有以下四种可能。

①每张各自独立,共有三张独立的卡片的组合

②三张一体的组合

③二张大与一张小的两个群体的组合

④一张大与大小二张的两个群体的组合

通过以上不同的组合,不断变换它们的空间位置和角度,充分地表现它们的伸张效果,并从三张的组合,逐渐地增加纸张数量,四张、五张……等等。

此外还可以用增加卡片厚度的方法,把卡片换成立方体来做空间练习。最后达到不限定视觉的角度,从各个方向进行组合,使新的空间组合还能维持均衡的美。

练习三:在几张边长为10cm正方形卡片中,切出边框宽为0.5cm的纸框来,然后选择三个纸框,在一张15cm×20cm的黑色台纸上,来做空间的练习。

这个空间练习的要点在于纸框是镂空的,因此框边的交叉数增加了,如果不进行简洁的处理,就会出现空间的混乱。

先以三个纸框,使它们相互间成水平或垂直角,来产生具有心理联系的扩张感,而且具有伸张感的形态。这种伸张感不但是来自前后左右,而且还要顾到上方和下方。在练习中,我们会发现,如果将纸框都配置在台纸的边缘,形成如同围墙的感觉,只能是扩展它的物理空间,而导致内部的空间被闭锁。所以,应当留出适当的边缘空间。而当二个框子的高度相同时,这二面会产生闭锁作用,会妨碍往上的伸展感。在练习的过程中,不要同时移动三个纸框,可以先将两个纸框做适当组合,然后再把最后的一个纸框做前后左右或上下的移动,观察其对整体的影响,然后再决定其适当的位置。要通过不断的探索和思考,来感受三个纸框在空间中的不同排列组合所带来的不同的心理感受(图3-22)。

通过水平与垂直方向的练习后,我们进一步做改变纸框角度的练习。通过变化其中的一个纸框的角度,你会发现它会影响到其它纸框的角度,认真体会,慎重地加以处理。在练习中,要避免固定的视觉方向,而应该从各个角度都能看到最佳的形态。想要使纸框悬在

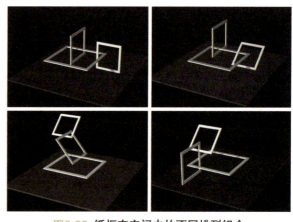

图3-22 **纸框在空间中的不同排列组合**

半空中时，可以使用与台纸同样颜色的纸，把纸折成 L 型，来作为纸框的支撑。

进一步发展，还可以使用圆形、三角形或长方形，或把这三者相互混合，来做不同形态的空间练习，这些都是空间练习的好方法。

二、限定空间内的练习

①空间限定：底座面积为200×200mm。用同一纸质材料，设计一几何形体，并用多个此几何形体塑造一个具有空间力量感的形态（几何形体可以有大小的变化）。注意形态的简洁性、故事性以及空间连续性。

②以纸为基本材料设计一个三维的形态，要求这个形态能阐述一个"故事"。要求从不同的角度观察形态时，形态应具有连续性、故事性、奇特性和给人以美的感受（图3-23）。

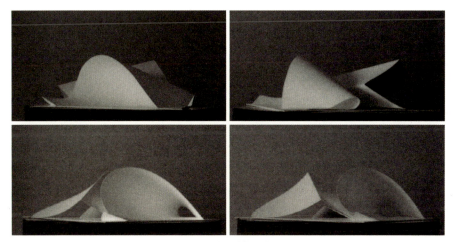

图3-23 以纸为基本材料设计的三维形态

③在限定边长为20cm的立方体内部，塑造尽可能丰富、多变的空间。

要求：立方体至少四个面上有开口通向内部，内部空间需互相贯通并富于变化。选用石膏材料制作（如图3-24）。

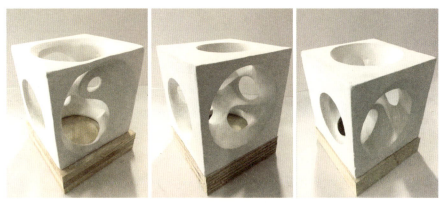

图3-24 立方体的丰富、多变空间

第四章

材料

第一节　材料与材质

一、材料的概念

在"造型设计基础"课程中，对于材料及其属性、特征的认识是非常重要的环节。因为当我们在谈论形态和造型的时候，材料的问题便首当其冲、无法回避。材料的种类很多，属性也各不相同，但是不同学科领域有不同的理解。在造型设计领域中所理解的材料，通常是指人们用于制造和制作各类物品的物质。材料分类的方式也很多，按照它的来源来分，基本上可分为：天然材料（比如土、石、木材、竹材等）和人造材料（如塑料、石膏、橡胶、棉麻等）。当然人造材料中还可以继续细分。每一种材料都具有独特的性质，即使是同一类材料，也会由于自然以及人为因素使它们有所不同。而造型活动，正是要理解并运用每一种材料的性质来进行创造性活动。

形态的构成必需借助于材料来实现，所以对材料的研究贯穿于整个造型过程。首先是了解和应用材料，但这不是目的，我们最终的要求是隐去材料的本来形态而转化为新的造型物，这就涉及两方面的问题，一是人对材料的加工手段；二是材料对人的作用力，也就是材料的表现力。

二、材质

材质是指材料的组成及其性质。任何造型活动都必须通过一定材料作为载体来创造内容，缺少材料的造型活动就无法实现，而每一种材料都有其特质，这种特质被感知后形成质感。所谓的质感，通常指的是物体表面给人的感觉，包括视觉与触觉的范畴。质感与材质互为表里，是材料的外部显现，各种材料都借着材质和质感来显露其面貌，也透过质感来表达材质的特性。在造型活动中，如何使材质得到有效的发挥并使质感的优势充分表露，是极为重要的学习内容（图4-1～图4-3）。

图4-1　**自然材质竹材的质感与特点**

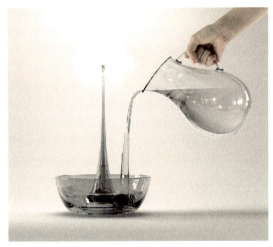
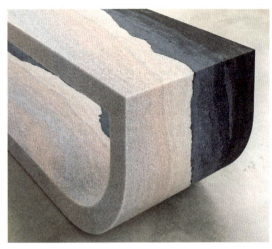

图4-2 人工材质玻璃制作的加湿器　　　　图4-3 水泥经过人工着色处理变得优雅温暖

三、材质的类别

材料的材质也可分为自然材质和人为加工的材质,即人造材质两大类。它们所表现出来的不同质感与特征显示出材料王国的丰富多变与五彩缤纷,为我们的造型设计研究提供了更多求新求变的可能性。为了进一步了解并细化材质的分类,可以将其归纳为以下的几个类别。

（1）根据生命属性分类

可以分为生物与非生物两类。生物材质包括木材、竹材、棉、麻、橡胶等植物性材质,以及皮革、毛、绢丝、贝、壳、角、骨、牙等动物性材质。非生物材质包括铜、铁、锌、锡、铅等金属材质,以及石材、砂、土、玻璃、水泥、纸、塑料等非金属材质。

（2）根据化学属性分类

包括无机材质如金属、岩石、水泥、玻璃、黏土等,及有机材质如木材、棉、麻、塑胶、藤、竹等。

（3）根据材质形状分类

包括线材质,如金属丝、金属管、木棒、绳索等。面材质,如木板、金属板、石板、纺织物、皮革、纸板等,以及块材质,如实木、石、矿等。

在造型设计中,我们常常根据上述的材质形状来划分类别。

线、板、块材这三者,是一种互为转换的关系,不可能严格地区分开来。这个内容在前面已经讲过。当把块材向一定方向连续时,它就变成线材;把线材平行地移动时,就成为板材;再把板材堆积起来,又返回到块材。

如果进一步从材性来分,还可分为坚硬的、柔软的、透明的、不透明的与半透明的材料等（图4-4～图4-12）。

材料

图4-4 自然生物木材质

图4-5 人工无机材质中空玻璃

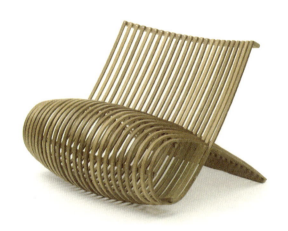

图4-6 竹材材质的线型运用

图4-7 无机金属材质的线型运用

图4-8 无机面材质的运用

图4-9 有机纸板面材质的运用

造型设计基础

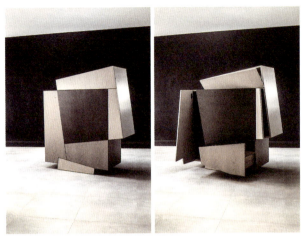

图4-10 无机材质构成的块状家具

图4-11 块材与线材可转换的家具

图4-12 木材经加热加压成型的家具图（线材与板材的转换）

第二节　材质的属性

在以上的材质分类中，各种材质本身都具有其复杂的属性。属性，是指材质的性质及其所属关系。材质不同其性质也完全不同，即使同类属性的材质，性质也有差别。从广义上讲，无机材质的属性比较稳定，有机材质则不稳定，人工材质的品质容易建立标准，自然材质的品质则几乎无法控制。所以要将材料应用于造型，就必须对材质属性有所认识，

才能在形态创造上得心应手，运用自如。各种材质都有不同的物理属性和化学属性，物理属性涵盖了如比重、密度，以及承荷重量时的应力变化，如弹性、硬度等。化学属性则由材质本身与其他物质所引起的化学作用来决定，如侵蚀、风化、溶解等。

一、材质的物理属性

了解材质的物理属性，也即了解材料的根本性质，可以使我们更好地把握在造型活动过程中其可能出现的变量，以便在设计初期加以关注和利用。常用的物理属性有以下几点。

①比重：比重也称相对密度。固体或者液体的比重是该物质（完全密实状态）的密度与在标准大气压，在3.98℃时纯H_2O下的密度的比值。气体的比重是指该气体的密度与标准状况下空气密度的比值。这个概念我们通常会在制作大型综合造型设计时考虑运用。

②密度：是指物质单位体积的质量。密度的大小和材质的坚硬度没有直接的联系。

③含水率：指材质的单位体积所能吸收水分的程度。含水率是根据材质在含水饱和状态与干燥状态下的重量差而得到的。材料含水量超过其特定含水率时，对材质基本特性会产生严重的影响，例如减少强度或产生腐烂等不良变化。

④弹性：指材料受外力作用而发生变形，在外力除去时立刻恢复原来状态的性质。如橡胶和金属弹簧等属于弹性大的材质，木材和塑料为弹性小的材质。

⑤脆性：指材质受到外力作用时，受破坏程度的性质。脆性材质易被撞击力破坏，不能承受较高的局部应力，如玻璃和陶瓷等，都是脆性大的材质。

⑥塑性：指在外力作用下，材质能在相当大的范围内改变形状，当外力除去时，仍能保持形状，而不会恢复原形的性质，如石膏、塑料等都是塑性大的材料。

⑦导热性：指将热量由一种材质传达到另一材质的性能，如金属为热传导性强的材质，石棉是导热性弱的材质。

⑧导电性：将电流由材料某一点传达到其它各点的性能。如金属为导体，塑胶为非导体。

⑨耐火性：是指材料在火的作用下，能耐高温，不燃烧也不发生相当程度变形的性能。如混凝土即是耐火性强的材质。

⑩强度：是指材质受外力作用时产生的抵抗外力的能力，为材料力学的基本范畴。

⑪硬度：为强度的性能之一，指材质抵抗摩擦、刻割等外力作用的能力。石材硬度较高，杉木硬度较低。

二、材质的化学属性

各种材质都具有基本的化学成分，如果能够对材质的组成元素有所了解，将会帮助我

们更全面地认识材质和应用材质特征。如铁会生锈,是因为铁元素受氧气氧化而变成了另一种物质。了解了铁的这个特性,我们在进行造型设计时就可加以运用,以使造型产生新的效果。材质的化学属性还有抗酸性、抗碱性。

①抗酸性:指材质具有不受酸性物质侵蚀的性能。如玻璃、大部分塑料等为抗酸性强的材质。木材、纺织品等为抗酸性弱的材质。

②抗碱性:指材质具有不受碱类物质侵蚀的性能。

上述两大属性虽属于材料科学的领域,但对造型设计而言,对此基本性能的了解,也有助于我们对材料合理而多方位的应用(图4-13~图4-14)。

图4-13 金属氧化之后

图4-14 金属氧化之后的应用

第三节 材料的体验

造型活动离不开材料的支撑,充分认识材料则需从材料的体验着手。现代的造型艺术中,由于技术的进步,极大地丰富了材料的使用范畴和表现力。这种现象,不仅说明了材

料特性和艺术设计的表现力有关,同时也意味着对材料的认识与科学运用对于造型设计而言,是需要持续开拓的领域,也是造型设计创新的新途径。

我们这里所说的对材料的体验,并不单是技术上和加工工艺上的认识问题,还包含着材料的性质及属性问题。这些因素对于造型形态的形成,都是关键的因素。所以造型设计的基础练习,应当尽量从多方面的材料实验中,体会和发掘新的经验。例如:对材料的强度、质感、形状以及色彩、肌理的理解,都是培养和发展造型感觉所不可缺少的经验,也是提高设计创造力的重要知识基础。

对于材料的表现,其重点并不在于对材料原有形态的利用,而是要通过对材料材质与属性的研究探索,从亲身实践和体验中获得对材料属性的认识经验。这种体验经验的不断积累,是发展和提高造型能力最切实际的途径。通过对材质感的理解和运用,将会使形态的设计更具科学性与生命力。同时,对于材料的综合认识,也必须从实验活动中去感知。物质的材料,虽然不是艺术的本质,但造型作品的实质,却需要凭借材料来构成。所以,造型的练习,对于材料的认识以及由材料的实验和探索而产生的构想,是造型设计活动中最难做好的部分,也是凸显设计能力的部分。对造型材料的选择,不再是简单的外在显现,而是在材料体验的结果分析中寻找本质,使之与造型设计产生深度契合。

我们所使用的练习材料,大多数可以从日常生活环境中搜集得到。从造型设计练习的角度来看,材料本身的新旧和持久性都无关紧要,最根本的是在于符合使用的目的,了解学习材料的意义,其认识性是远远超过艺术性的。同一形态采用不同材质的材料来表现,其表情效果是不同的,用块材表现,有厚重感、有分量;用面材表现,有轻巧单纯的效果;用曲线线材表现,具有连续的空间运动感;用直线线材表现,则有紧张、有力感(图4-15~图4-23)。

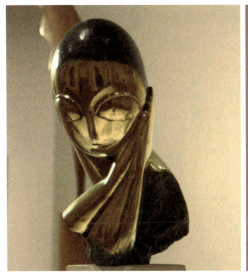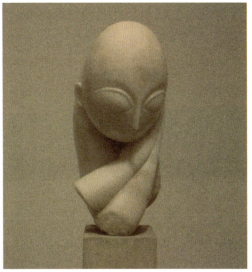

图4-15 布朗库西作品以不同材质表现

图4-16 不规则铁皮材质塑造的灯具

图4-17 以坚硬的石材质塑造柔软的质感

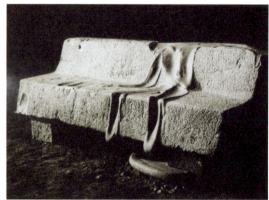

图4-18 石材质粗犷与细腻对比

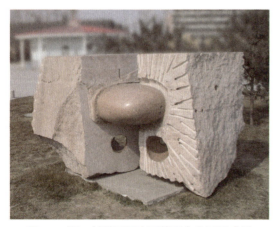

图4-19 同一材质不同表面处理产生不同感受

图4-20 塑料板材显示的轻盈感

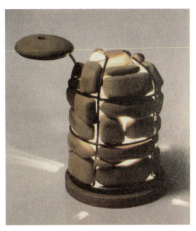
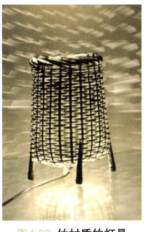
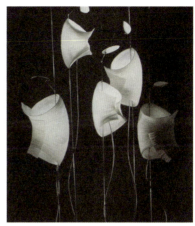

图4-21　金属与石材材质的灯具　　　图4-22　竹材质的灯具　　　图4-23　纤维材质灯具

第四节　材料的质感与肌理

一、材料的质感

　　质感本意是展现材质本身的实体感觉，是物体表面给人的视觉感受，也是造型表现效果的重要因素之一。但质感也可以是材质本身的特别属性与人为加工方式相结合后显现在物体表面的感觉，因此质感也可以根据需要进行人为的创造。质感同样可由触觉所引起，但在人的视觉经验中，视觉可以转移触觉所获得的信息与情感，并产生触觉性的感受，所以通过视觉也能感知到不同的质感（图4-24～图4-25）。

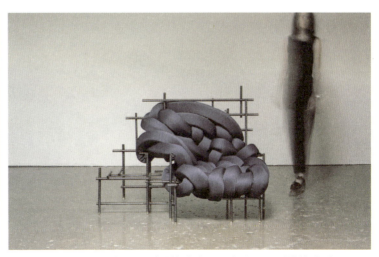

图4-24　发泡陶瓷制成的灯具　　　图4-25　纤维与金属材质的综合运用产生不同质地的感受

造型设计基础

任何材质都具有与众不同的特殊质感，质感是由材料特有的色彩、光泽、形态、纹理、冷暖、粗细、软硬和透明度等多种因素构成的。同时还可以通过不同的人为加工方法制造更为丰富的质感变化。由于构成成分不同，组合方式也相当的丰富。在自然材料中，几乎无法发现相同质感的材料。即使是同一属性的材料，也只能取得类似的质感而已。而人为材料，无论属性如何优异，也无法取代自然材料质感的天然性。人为材料的质感取决于人为的加工方式，如切、磨、琢、刻、压等技法，使材质加入工具与技巧的趣味，以及各种巧妙构思的韵致，产生不同的质感感受。

质感的表现除了需体现材质本身的特性之外，还可以配合光、色、造型等视觉要素，才能获得最佳的呈现效果。如光亮的物体，就是因为物体的表面质地细密，有光泽能反射物像，包括对颜色和形态的物像反映，因此才体现出光亮材质的功能作用；而毛织品质地疏松，受光会扩散而产生柔软、温暖的感觉；陶瓷在受到光从单方向照射时，会形成反光与阴影；金属材料经过腐蚀所产生的肌理等，这些都可以说明质感的差异性与可塑造性以及它们对于形态创造的意义。

准确的质感感觉是由视觉和触觉的综合作用而形成的。质感可以给人的视觉感受有：粗犷与细腻、粗糙与光滑、温暖与寒冷、华丽与朴素、浑厚与单薄、沉重与轻巧、坚硬与柔软、干燥与滑润、迟钝与锋利、透明与不透明等。丹麦设计家克林特说得好："选择正确的材料，采用正确的方法去处理材质，本能地塑造率真的美"。这是对择材与用材最精妙的评价，也是我们领会和把握材质美感的依据（图4-26～图4-28）。

图4-26　云门雕塑显示出不锈钢材质特殊的质感和特性

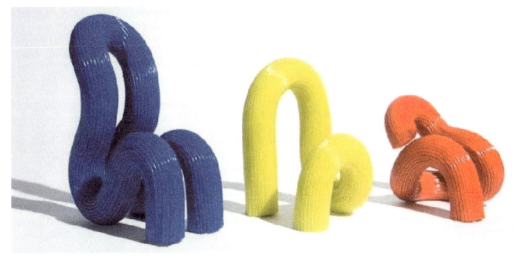

图4-27 橡胶管制作的坐具，体现出橡胶材质防滑柔软的质感特性

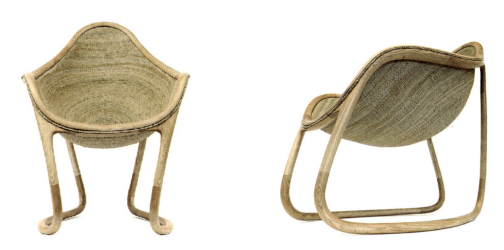

图4-28 蒲草编制的坐具充分体现自然蒲草的温润质感与可编织性

二、材料的肌理

　　材料的肌理主要指材质表面给人的视觉和触觉感受，所以肌理又可分为视觉肌理和触觉肌理，肌理是可以人为创造的材料表面效果。凡是不需接触而只靠视觉就能充分觉察的肌理，我们称之为视觉肌理。而需要实际被触及才能感知的肌理则称之为触觉肌理。由物体的表面组织构造所引起的视觉触感，称之为视觉肌理感。视觉触感是由眼睛看到材质表面肌理后产生的视觉印象在大脑中的触觉反应。这些反应来自日常生活经验的积累。比如材质表面上一些点状密集，人眼看到后会产生毛刺扎痛感，而这些感觉既是日常活动中我们对于材质粗糙表面的触觉经验感受，因此并不需要通过皮肤的接触即能感知。同时，视觉肌理与触觉肌理又是可以互为影响的，通过视觉感受到的肌理，在触觉肌理中也许并不

存在。肌理可以根据造型功能的需要进行重新的设计，因此肌理的研究和运用对造型的外观和功能表达都是有意义的。

三、肌理与质地

质地是由材料本身所具有的自然属性所显示的表面效果，属于材料性质的部分。对自然质地的巧妙运用，是发挥材质本色的体现，是造型设计的高级状态。对于材质肌理和质地的学习和运用，可以帮助我们在更多细节的设计中创新。

我们使用质地这一概念来区分不同材料的表面效果。同一种材质的物体，由于对其表面处理的手法不同将会产生不同的视觉效果，它与材质并无必然的联系。但这也不能认为就是改变了材料的质地，改变的只是这种材料的表面效果，它的组织结构并无改变，这种表面的改变所呈现的效果，就是肌理的设计，同样肌理的出现也并不能改变材料的质地。比如在光滑的材质表面设计制作凹凸不平的棱线，改变的是表面效果，作用是增加材质的摩擦力（图4-29～图4-33）。

图4-29 **质地柔软的织物可表现出的不同肌理**

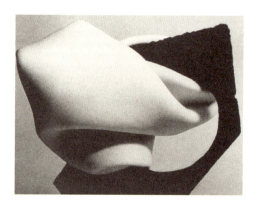

图4-30 **平滑细腻的质地给人以柔和感**

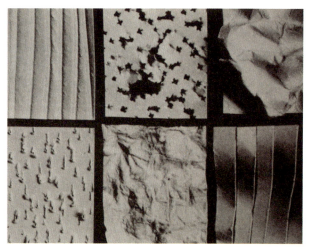

图4-31 **纸材料形成的不同肌理**

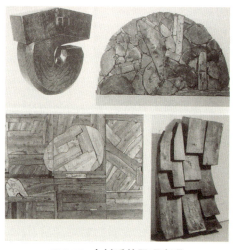

图4-32 **木材质的肌理表现**

材料 第四章

图4-33 竹材的质地以及编织肌理效果

第五节 肌理在造型设计中的作用

肌理的存在，是从属于造型的需要，在造型设计中，同一形态，因肌理的不同其表面效果就迥然不同。肌理对造型的作用主要体现在以下三个方面。

一、肌理可以增强形态的量感

肌理作为形态表面的组织构造，与形态有着密切的关系。在一个形态上可以同时存在同一肌理或不同的肌理，粗糙的肌理给人以厚重的感觉，细腻的肌理给人以平滑、含蓄的感觉。同时，肌理配置部位的差异对形态表现有直接的影响。比如在雕塑设计中，常常需要根据光线的投射方向、肌理的形状等来进行合理的配置。通过肌理配置，形态的量感将得以增加，同时也加强了形态材质的强度。肌理的功能作用还在于能够增强材料的实际强度。比如，表面有突出肌理的面材，它的抗外力性能要比同样材质没有肌理的面材强。又如：青铜器上的乳凸钉，不仅仅作为装饰，它的作用还有增加材质强度，显示着器物的威武和庄严（图4-34）。

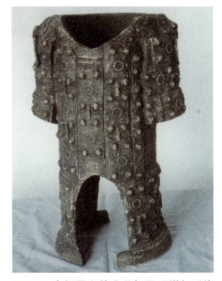

图4-34 青铜器上的乳凸钉肌理增加形体的强度和庄重感

55

注意肌理的运用不能干扰或破坏形态的整体美感以及功能的实现。

二、肌理可以丰富形态的表情

肌理经常被用于家具、产品以及建筑的表面，不同肌理的使用能够大大丰富物体表面的含义。所以要将肌理配置在视觉容易触及的部位来增加物体的感情色彩。例如，肌理虽依附于建筑的表面，但不同的材质所显示的视觉肌理，决定着建筑的性格以及功能，为建筑的表象（图4-35～图4-36）。

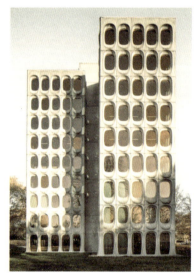

图4-35 比利时传统建筑外立面混凝土的厚重肌理

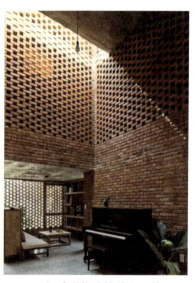

图4-36 红砖现代建筑外立面的肌理体现质朴感

三、肌理的信息传达功能

在造型设计中往往利用肌理的特性来赋予形态以某种语义、传达某种信息。比如，通过对材料表面纹理方向的加工来提示使用者操作的方法。家用电器的旋钮和按键都要有明显的触感区别，各种瓶盖都是利用肌理的语言来引导人们去正确地使用。我们还可以通过研究，发现更多运用肌理传达使用信息的方法，以达到形态肌理信息传达的简洁和准确性（图4-37～图4-40）。

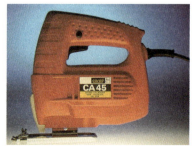

图4-37 电动手锯把手处的肌理增加手持摩擦力

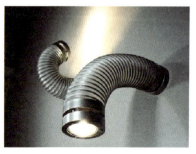

图4-38 折叠的肌理显示出弹性功能

材料 第四章

图4-39 花洒口部凹槽设计导流出水

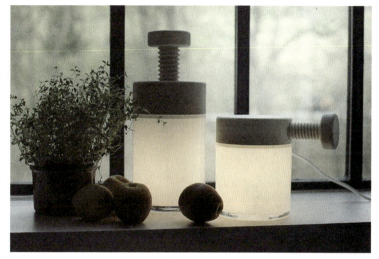

图4-40 灯具开关的螺丝钉设计引导操作方式

思考与练习

1. 理解材料、属性、材质、质感、质地、肌理的概念。
2. 材料的基本分类有哪些?
3. 设计一个具有简单功能的几何形态（比如水杯、花瓶、餐具等），分别用三种不同属性的材料制作这个造型，体会不同材料的不同表现形式以及不同特征。
4. 听一首乐曲，体会其精神内容，然会用不超过三种常见材料将音乐内容以形态的形式塑造出来，注意材料的特性发挥以及形态的空间整体性。放置在25cm×25cm的硬质底盘上（图4-41）

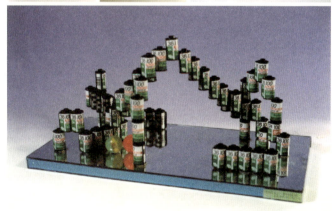

图4-41 《命运交响曲》乐曲抽象形态练习

第五章

材料与形态

第一节 机能与形态

一、机能

在生物学上机能指的是细胞组织或器官等的作用和活动能力。引申到造型领域，机能主要指的是造型设计系统中，某部分的作用和能力以及部分与部分之间的关系，同时包括机构和性能两个方面。与功能的意义不同，机能着眼于某一部分的效用关系，功能指的是事物或整体所发挥的有效作用。所以，机能是最简单的效用、最基础的功能。机能着眼于研究材料、加工方法、效用、形态四个要素间的相互关系，以此为目的的造型活动称为机能设计。

就造型设计过程而言，首先确定的是机能，再通过对材料与加工方法的选择、形态的确立，进而使机能具体化。当然，也可以根据材料、加工方法的特性，并通过其不同的组合方式去发现新的机能。可以说，对机能构造的研究是向实务设计过渡的桥梁（图5-1、图5-2）。

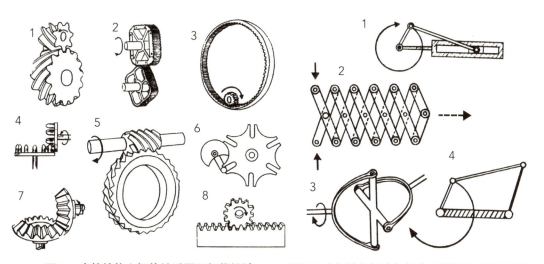

图5-1 齿轮结构之间的关系属于机能设计　　图5-2 连杆结构部分与部分之间的关系属机能设计

二、形态与机能

我们讨论形态与机能的原因，是因为在"造型设计基础"的研究中，人为形态作为重点的研究对象，它的终极目标是有意义的形态。这个"意义"涵盖了物理功能和心理功能两个层面。因此，机能与形态之关系，是"造型设计基础"课程对于形态塑造可能性更深度的探究。形态与机能是造型上一体的两面，彼此之间存在着不可分割的密切关系。一个

形态的完整，除了具备形、质、色等基本要素之外，形态机能所发挥的功能作用，也是主要的设计目标。

从造型设计基础的研究内容来看，造型并不是单指外观的形态和色彩等媒介所创造出来的视觉效果，同时还包括机能形式、结构形式、美学形式。例如，一把椅子能否承重、坐得稳定是属于机能形式的范畴；椅子由何种材料所构造、各种关系如何配置则属于结构形式的领域；至于椅子造型是采用直线或曲线、是什么色彩等，则属美学形式的范畴。虽然三者各有不同的追求目标，但是就造型对象而言，三者却是相互影响，互为作用的，它们共同决定了这把椅子的功能作用。在造型设计中如果能同时以一种形式来解决并完成这三个方面相互关联的问题，这个造型必然是理想和完美的。由机能形式出发，而后是结构形式，再求美学形式的过程，综合起来才是造型设计的最终追求。

关于机能和形式，有一个典型的例子可以明确说明其关系：自然界中的蛋，虽然是一个单纯的形态，但它却蕴含着造型上许多精妙：

①蛋的外形一头大，一头小，使母鸡生产时容易将蛋排出体外。

②蛋的形态，又便于母鸡孵蛋时，蛋不易因滚动而散失。如蛋滚动时，也会因其一边大一边小的造型，不会呈直线滚动到更远，而会在原地打转，甚至按回归路线再度返回。

③蛋壳厚度恰到好处，足以保护卵内生命，而当幼雏出壳时，幼雏的喙尖又足可将其啄开，破壳而出。

④蛋壳构造最合乎力学要求，是非常牢固的形态。例如：将数个蛋竖立排成正方矩阵，它可以承受人体的重量，这足以证明它的结构性的完美。

⑤蛋壳是以最少的材料达到内部最大空间的结构。

⑥蛋的形态与线条柔和优美。

从以上对蛋的6点特性的分析，可以归纳出自然造物的合理精密性，在造物的过程中，兼顾的法则如下：第①、②、③项属机能性；第④、⑤项属材料与结构；第⑥项则属于审美性。这些法则把形态的创造法几乎全部包容了，足以证实蛋的造型是合理、完整和优美的（图5-3～图5-5）。

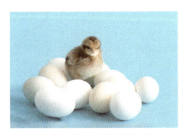

图5-3 鸡蛋合理的机能构造源于功能需求

图5-4 海豚流线型的体态可减少水的阻力

图5-5 仿生流线型的小电器

由此可见，任何有意识的造型表现，不论是纯粹造型或实用造型，机能是判定其价值存在的依据。我们可以将机能归纳为三种基本状态：物理机能、生理机能、心理机能。

1. 物理机能与形态

形态的物理机能是指构成形态的有关材料、结构等因素是否合理。形态本身因材质的不同，其结构也会不同，因此在造型过程中对于材质必须做深入的研究。以木质材料而言，其纤维、含水量及其强度等，是影响木材结构的主要因素，包括材质纤维的长短与材质的软硬，这些综合因素决定了木材造型的最终样式。所以对材质的选择应随着造型需要而定，只有这样才能符合造型物理机能的要求。又如同样的木材质，心材的含水量以及渗透性低，具有较好的耐朽力；而边材色泽浅，含水量高，易腐朽。这些特点都需要根据造型物的具体情况而做出正确的选择，只有顺应材质的特性并加以利用，才能较好地实现造型的完整性。所以我们说，选择何种材质，是完成造型物理机能首先要考虑的因素（图5-6、图5-7）。

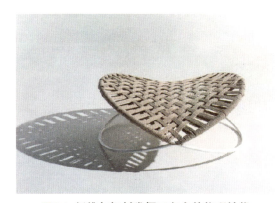

图5-6 纤维与钢材发挥了各自的物理性能

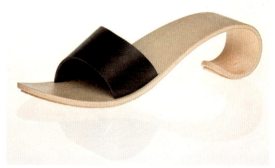

图5-7 木板的热弯性与形态的关系

2. 生理机能与形态

形态的生理机能主要是指人在使用造型设计物时的舒适度，包括心理因素，以及应用功能等条件的发挥程度。形态要获得充分和良好的生理机能，最基本的出发点应该是具备符合人体工学的数据要素，才能达到安全、舒适、方便的多重需求。虽然，生理机能是客观的，但还必须根据个别生理条件的差异，加以适度调节。例如桌椅高度的尺寸要配合人的形体，使人坐下之后，能感觉舒服、便利。早期的椅子大多只注重实用的特性，或者包含着地位和身份的象征意义，并不一定注重是否符合人体工学的要求。但随着社会文明的进步，人们的要求也更加多元化和多维度了。现代的椅子在设计上从造型、材料、尺度以及舒适性、安全性等方面更注重考虑人们对生理机能的要求。除去完成基本功能性之外，

造型设计基础

舒适、美观、愉悦身心的造型更受欢迎。在未来，各类设计也必将趋向更加具体化和个性化，因此我们在做设计时，始终应该坚持设计服务于人的初衷，研究各类人群的行为、思想、习惯以及个性，方能使设计有立足之源（图5-8～图5-12）。

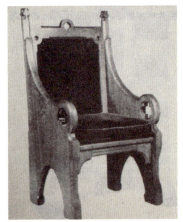
图5-8 哥特式的主教椅

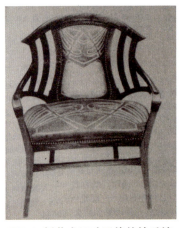
图5-9 新艺术运动风格的扶手椅

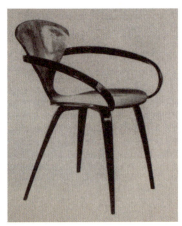
图5-10 以胶合工艺制成的扶手椅

图5-11 满足多种人机需求的现代椅子

图5-12 桌边手臂扶手的设计符合长期桌边工作者生理需求

3. 心理机能与形态

　　心理机能要素是指形态所体现出的视觉美感，透过艺术的手法，赋予形态优美和谐的特质，不仅给人以视觉上美的感受，也能诱发其心灵的共鸣，属于审美和心理的范畴。心理机能的完成，更多的重点应该放在对每个人的特殊个性以及时代背景的了解上，其中包含历史文化、传统习俗、流行风格等因素。这些因素综合作用在造型设计之上，才能构建心理机能的实现，也是完成形态心理机能的前提。

　　上述三种基本机能，虽然各有不同的性质和作用，但并非各自孤立，而是彼此之间存在着相互依存的关系。实质上，形态是综合物理机能、生理机能及心理机能的共同需要而

形成的。例如在自然形态中叶子的造型,在叶形的结构中,脉络组织虽繁密但不错乱,主脉、支脉交织有致,有主从之分,既可增强其结构的稳固性,又符合物理机能的条件。叶面的宽窄也是应本身生长环境的需要而有所差别,寒带针叶树的叶形呈针状,可适应寒冷气候的环境;热带雨林的阔叶树,叶形宽大,以利于进行光合作用,满足其生理和机能的需要;叶形的外貌及其鲜艳的色彩,充分显露出叶子的特征,也呈现出自然形态美好的视觉效果(图5-13~图5-15)。

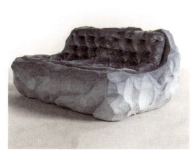

图5-13 交织有致的植物叶脉组织

图5-14 冰川造型的沙发使人们产生冰爽的联想及心理

图5-15 儿童床造型的心理作用超出其基本功能

第二节　力与构造

　　构造主要指物质自身要素间存在的结构与作用方式,在造型设计领域,指的是组成物体的各个部分的安排、组织和相互关系。培养对构造直观的领悟力有助于我们对性能复杂的材料的认识以及对形态塑造方式的判断。构造与结构相互依附,结构更强调形态之间相互作用后的呈现方式及功效,它需要借助对材料构造的了解并正确运用后方可实现。当我们创造一个形态时,必然会面临材料构造的问题。自古以来,人类为了生存的需要,不断在探索和寻找各种适合于特定创造目的的材料,掌握各种工艺操作方法与技能。但同时也受到来自材料、工具和加工方法等要素的制约,这些制约的内容有:材料特性的制约、工具和工艺加工能力的制约、个人技术水平的制约等。"造型设计基础"课程的目的还在于探求和研究技术的界限,以便培养学生对新技术的熟练运用能力;对材料构造的直观判断力和创造能力;以及发现新形态的构思能力。其中直观的判断能力在实践中,有时比科学的计算和公式推理更为重要。计算更多是对某种直观判断加以证明,以确定判断的准确性。

没有材料的构造是不存在的，合理运用材料构造的目的在于增加材料的强度以及抵御外部力量的能力。而材料的属性、材质直接影响到形态构造的可行性，因此学习材料构造以及与之相关的因素是发现新结构的前提。

一、力与变形

当物体内外受力相互均衡，处于静止状态时，我们可称它为安定。那么，是什么力量才能维持物体内外受力的均衡呢？一幢建筑物能耸立在大地上，这是建筑物的自身重力与地面支撑所产生的抵抗力相互均衡的原因。如果，地面的支撑强度不能支持建筑物的重量，建筑就会塌陷，造成形态的变形。同理，一个形态无论外力大于内部的抵御力或者内部力量强于外部的压力，都可能在力的作用点处造成形态的变形。这些道理虽然简单，但它却是造型中形态得以成立的基础，也是在选择材料、结构、受力方式时必须考虑的问题。

1. 材料的形态与强度

我们对材料强度的认识是非常重要的，它是建立在对材料自身的属性、构造、材质与在使用过程中所受的力的影响基础之上的综合性认识。了解力的方向与应用力的方式，对合理地应用材料有着非常重要的意义。例如钢材与木材，哪一种强度较高？常规的认识一定是钢材更强，但要准确回答这个问题，就要考虑材料的应用场合以及材料的形状。如果钢材作为线形存在，而木材作为板形或者块状，显然它们的强度在受到压缩力时就会发生逆转。因此，材料的强与弱，如果不从它的材质、形状、大小，以及施加力的方式来考虑的话，就不能准确确定它的强或者弱。

2. 形态与施力方式

根据形态自身的内应力，当其所受不同方向力的作用时，可以分成：拉引应力、压缩应力、弯曲应力、扭转应力。

拉引应力与压缩应力，都是与轴的方向相一致的力，所以又称轴方向力。弯曲应力是引拉与压缩的复合。扭转应力是剪断力往螺旋状作用所产生的。值得注意的是：当不同的力作用时，对材料产生的影响，会因材质以及材料形态的不同而不同。例如，在细长的材料上应用拉引力，比应用弯曲或压缩力要好，因为应用弯曲或压缩力容易引起线材的变形。同样的材质和材型，强度也会由于所施加力的方式不同而发生强或弱的现象。

以下，我们从引拉、压缩、弯曲与扭转等几种力量施加于不同形状的材料时，对材料所产生的影响做简要的讨论。

（1）线材

如果我们要将一根火柴棒破坏，可以采取什么手段呢？将它折断、将它扭断，亦或将

它拉断，我们很快就会发现用引拉的方法来拉断这根火柴棒，要花很大的力气。如果向火柴棒的轴方向施加压缩力，使火柴棒折断，虽然这种方法比引拉的方法容易一点，可是也不那么简单。显然，折断是最为轻松的破坏方式。从以上的实验我们可以得知：当细长的材料受到弯曲力时，最容易产生折断变形的现象。材料受到弯曲力而发生折断，实际上是因为线材料一方面受到压缩力而其另一方面受到引拉力的结果。线材最不容易受到引拉力的破坏。因此，线材所受到不同力的影响，可以归纳为：

①线材受到弯曲力时最容易变形，同时随着线材的断面形状的不同，其弯曲度也不同。如果在线材的断面中某个部位有破损，则变形会发生在这个薄弱处。当受到弯曲力时，接近断面的中部所受的力最小，而两端受的力最大。如果材料宽度增加2倍，强度也增加2倍，所以我们经常将线材的断面设计为"工"字形或中空的形态，这样既可以保证材料强度，又使材料轻便实用。

②压缩力对线材所产生的破坏与长度有关，长的材料比短的材料更容易遭到挫屈。同时挫屈的方向会朝向厚度薄的一侧。挫屈度也与线材两端固定的方法有关，如果将材料的两端加以固定则不容易产生挫屈。

③当将线材作为拉力材料时，耐拉度与线材的长度无关而与材料的粗度有关。材料粗度越大、断面耐牢度和耐拉度也越大（图5-16～图5-24）。

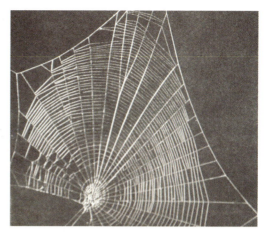

图5-16 **蜘蛛网的蛛丝拉力很强**

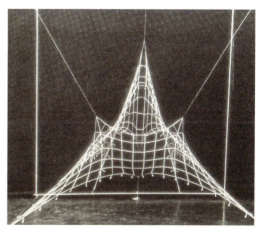

图5-17 **利用线材拉力设计的坐具**

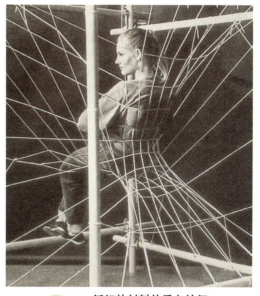

图5-18 **纤细的材料的受力特征**

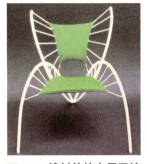

图5-19 线材的拉力用于椅子座面与靠背的设计

图5-20 不同断面的线材

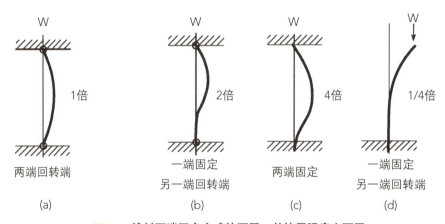

图5-21 线材两端固定方式的不同，其挫屈强度也不同

图5-22 线材作为拉力构造的家具

图5-23 以线材作为拉力的悬吊雕塑

图5-24 线材的拉力（美国金门大桥）

从以上对线材在受力时的变形分析和归纳，我们可以从中得知：如果力的作用点在远离支点的地方施加于力量时，其破坏力就大。如果很靠近支点，用同样的力量，它的破坏性就小。对于这些原理和现象，在造型设计中都是可以加以运用的。以起重塔吊为例，为了能吊起重物，就必须用钢骨的支塔来支持钢索，如果将用于起吊引拉力的钢索粗度，与发挥着压缩力的钢塔粗度相比时，受到压缩力的是钢塔，为了能抵抗压力不致使钢塔的材

料发生弯曲，就必须采用非常坚固的材料和稳固的构架。而对于起吊的钢索则可以单纯地考虑使用能耐于所吊物体引拉的粗度就行了（图5-25）。

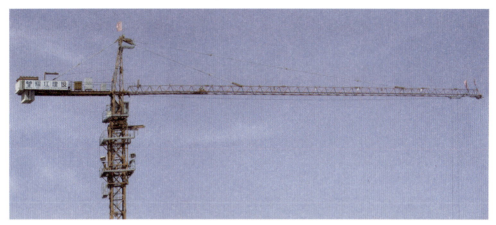

图5-25 塔吊

引拉的强度，虽然与材料的长度不发生关系，可是当作为引拉力材料的表面上有凹凸不平的现象时，力量就会集中在最凹的部分，因此这部分就最容易遭到破损。这是因于在有缺陷的部分应力会集中。

（2）面材

当面材受到拉力作用时，它所受到的破坏程度与材料的宽度有关，常常是在最窄的地方断裂。这也是因为应力集中在材料最窄的部分。

将面材料平放时，材料上下受力很弱；如果将面材折叠后平放，则上下受力就会大大增强。如果在折叠的侧面加以固定，其强度就会更强。

单张材料竖放比横放抗压力强，但左右弱。如果将面材折叠后竖放，抗压力就更强。如果将材料弯曲成弧状断面，对凹向来的力弱，对凸向来的力强。如果将材料卷成筒状，对四面的同时抗力强，对单向的抵抗力弱。了解材料抵抗力的方向性，就可以充分利用材料的属性来设计合理的形态和构造（图5-26～图5-32）。

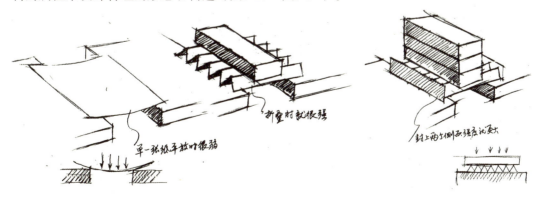

图5-26 折叠后的面材强度增大　　　　图5-27 折叠面材两端固定后强度更大

图5-28 利用面材受力特性的瓦楞纸板坐具

图5-29 瓦楞纸板坐具3

图5-30 合理运用板材的受力方式

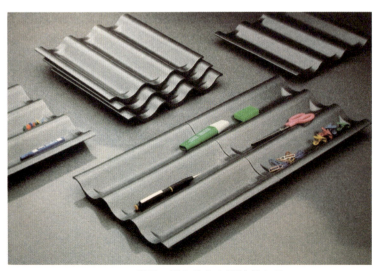

图5-31 利用面材弯曲应力设计的文具

图5-32 面材与线材结合的灯具

（3）块材

块材是造型设计中运用最普遍的表现形式，在材料的形态中块材耐压耐折性最强。当块材处于中空的状态时，比如中空的长方体，或者其它对称性结构，这样的材料形态不容易遭到弯曲，并且在节约材料的情况下可达到更大的抵御外力能力（图5-33）。

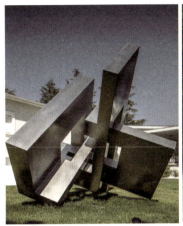
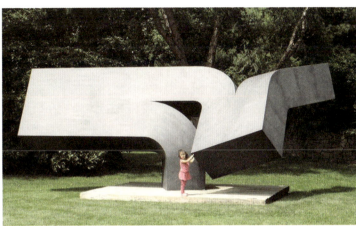

图5-33 **块材形成的雕塑，厚重稳定感强**

二、材料的连接

结构就是把各种不同的材料元件进行有机的连接和组合，那么对材料之间结构的研究必然要涉及对各种材料特性及其结合方法的探寻。材料的结合方法，归纳起来主要有以下三种类型（图5-34）：

图5-34 **材料结合的三种主要方式**

1. 滑接

滑接指的是将材料与材料之间利用摩擦力进行堆积的构造。堆积的材料可以在材料相互的接触面上自由滑动或滚动。这种构造可以来自上方的压力，但是当受到来自左右方的力量作用，或者回转外力的作用时，则容易产生移动变形，无法产生大的抵抗作用。例如石、砖的堆砌，板材的堆积或积木的堆积都是滑接方式。用滑接的方法施工简单，但容易崩溃。然而，对材料来说，当它受到无理的力量时，构造虽然崩溃了，但不会产生很大的损伤，崩溃的材料可以重新使用。

所以对构造的整体来说，滑接是最容易发生崩溃，但也是材料的损伤度最少的一种构造。例如桥梁，为了防止夏日高温而引起的膨胀，在桥墩与桥桁的接合部分，就是使用滑接方式（图5-35～图5-39）。

图5-35 用鹅卵石堆积而成的墙体

图5-36 堆积方法建造成的建筑木斗拱分解图

图5-37 堆积方法建造成的木斗拱装配图

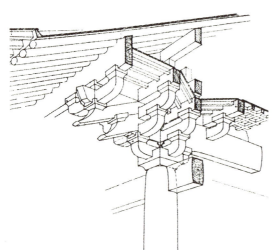

图5-38 堆积方法建造成的木斗拱实样图

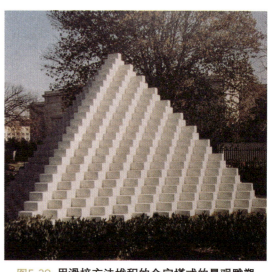

图5-39 用滑接方法堆积的金字塔式的景观雕塑

2. 刚接

刚接是把材料与材料完全结合为一体的构造方法。这种结合非常牢靠，不仅能抵抗来自上方来的压力，同时对于上下、左右与回转的外力，也能发挥很大的抵抗力。钢筋水泥的梁与柱和许多钢结构的梁架，都是用刚接方式结合而成。刚接的方式，通常采用焊接、熔接或使用粘接剂、水泥熔铸等方法来进行。

用刚接的方法使材料部件的各部分形成一体，在材料的应用上必须做到合理和均匀，例如，梁与柱的关系，当梁受到来自上方的外力时，并不只是梁发生弯曲，而是梁与柱形成一个整体的抵抗力，当整体发生弯曲时，是梁与柱同时发生变形。所以，采用刚接材料的尺度要大体一致，这样才能使得当外力集中于一点时，它同时能整体地发挥最大的抵抗强度。

刚接与滑接正好相反，整体的形虽然难以遭到破坏，但是一旦产生变形或破坏时，对材料的损害是整体性的，材料也很难再度使用。用刚接形成的构造最大的特征在于，能自由充分地表现构造体的形态，而最大的缺点在于当构造体的某一个点受到压力时，就会影响到其它地方。有时结构所受到压力、强度因部位不同而使得变形性也有差异，所以需对材料的长度、粗度与力的方向等相互关系进行充分研究，使之受力更均衡以减少变形的可能。因此在练习过程中要不断地实验，善于观察分析，研究其均衡状态特点，将刚接点的设计优势充分发挥出来。

3. 铰接

铰接是介于滑接与刚接之间的结合法，结合部位就像铰链一样可以上下或左右旋转，但不能移动。必要时，还可以将材料或部件分开。铰接具有承受各种方向力的特性，所以它自然地兼有两者的长处。铰接构造应用很广泛，比如塔吊车的悬臂、翻斗车的反斗连接都属于铰接形式。要注意的是对于承重后铰接构造最有效的方法是，将结构形式组合成三角形，使它们不容易产生变形。这种接点采用铰接方式，使组合部件成为三角形的结构方式，我们称之为桁架。桁架构造最大的特征在于，当受到外力时，力都集中作用在节点上，所以桁架的材料只受到引拉力与压缩力两种外力的作用。它能够用比较细长的材料，制作出轻而大的构架（图5-40～图5-42）。

图5-40 这个构造地面与底部为刚接部分，上部与拉杆部分的结合为铰接

图5-41 翻斗车的翻斗结构属于铰接

造型设计基础

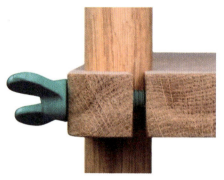

图5-42 铰接范例

综上所述，在形态的创造中必须考虑到平衡、安定、强度这三个方面的要素。决定构造强度的主要因素在于材质、形态、荷重的大小以及分布状态、构造方法等。"造型设计基础"不必像材料学和力学专业那样，对它们做很深入地研究，而主要探讨的是，材料在受力情况下会产生怎样的变形，材料受力后内部所发生的应力变化、材料的强度、破坏的程度等问题，因为这些知识的运用将有助于我们对形态塑造的把握。我们在进行造型设计活动时，也可以运用内力与外力的表现特征，使形态设计更具活力。其方法主要有：创造形态的力动感、创造形态对外力的反抗感、创造形态的生长感、创造形态牵一处而动全身的整体感。

第三节 结构与形态

一、桁架结构

桁架，又称为网架，是用线材材料、以铰接的方式将其组合成三角形，并以三角形为单元组成一个构造整体。由于各单元之间互相起支承作用，所以构成的构造整体性强，稳定性好，空间跨度大，能充分发挥材料的强度。

桁架所使用的材料，是由使用的位置和场所以及所受到的外力作用方式来决定的（引拉力或压缩力）。用细长的材料组合成的构造体，与同等重量的块材相比，能构建出容积更大的构造体，这就是桁架的最大特征。但是，构造体对外力的承受力很大程度上取决于对材料的合理使用，所以在桁架结构中，对材料的应用应考虑到，细长的材料在组合中受到压缩力时，如果材料过细就容易产生弯曲或折断的现象，因此组合时要充分考虑到以下的条件。

①必须确定每根材料在构造中所受到外力的形式，并以此来确定它应有的粗细尺度，

合理地分配每根材料,从而避免在垂直方向有外力时材料产生的挫屈现象。同时包括对材料的断面形态加以考虑,使它们在构造中发挥应有的作用。

②当细长的材料,受到与轴方向相垂直外力的作用时,容易产生变形,所以应避免在材料的节点以外的地方受到压力。当压缩力作用在节点上时,压力就往轴方向进行,而不会直接引起材料的弯曲。这样才能保证桁架整体的稳定性。

③桁架构造的接合点,就像人体的关节,当它受到很强的外力作用时,关节会吸收一部分的能量,能缓和向某局部发出的冲击力。材料与材料之间所有的节点,都应使用铰节点,这样在材料之间仅传达压缩力与引拉力,而其弯曲力就不会传到其它的材料上。

以上是桁架结构的组合方式和结构特点。传统的木结构建筑和现代钢架所构建的大型建筑物,很多采用这种构造方式(图5-43～图5-46)。

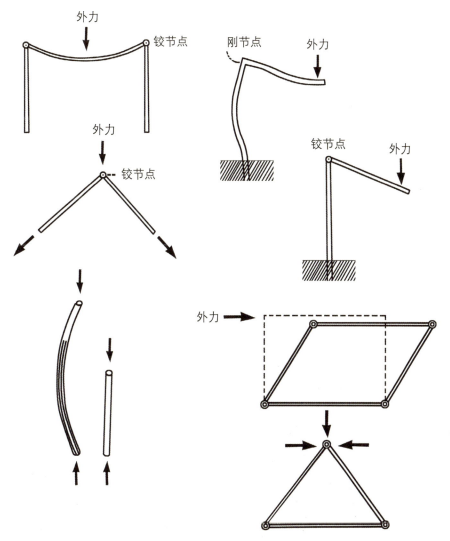

图5-43 不同的结合方式在外力的作用下所产生的不同变形

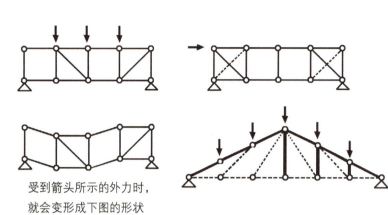

受到箭头所示的外力时，就会变形成下图的形状

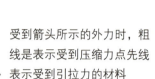

受到箭头所示的外力时，粗线是表示受到压缩力点先线表示受到引拉力的材料

图5-44 材料组合成三角形，以使整体的形态在遭到外力时不引起崩溃

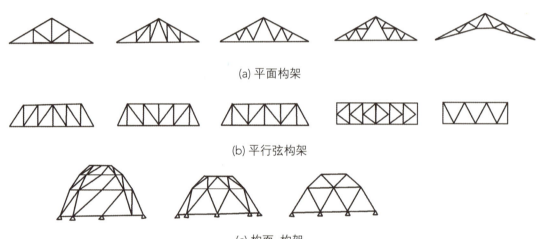

(a) 平面构架

(b) 平行弦构架

(c) 构面 构架

图5-45 常用的桁架构造

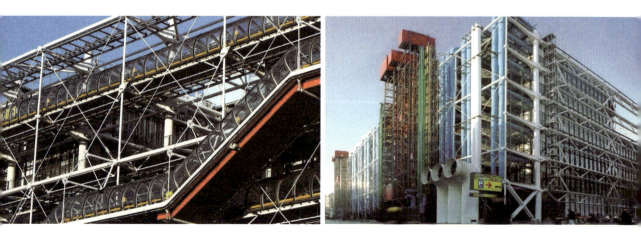

图5-46 蓬皮杜中心的平行桁架结构

二、折叠结构

1. 折叠

在自然界中，通过调整自身尺寸的大小来满足功能需要是自然界万物生存的法则之一。许多动植物用使身体变小的方式来藏身、休息和保护自己。用使身体变大来吹牛、相互威胁、飞翔、打斗。这些都是物竞天择、适者生存的需要。自然界的这些法则为人类造物的折叠行为的产生，提供了极为重要的启示（图5-47）。

"折叠"行为是人们为了改变物品的收存或使用功能的需要，使物品在使用时能得以展开，存储时能收合的行为。折叠的对象涉及生活中的各个方面，比如被褥的折叠、雨伞的收合及各种工具的合拢等等。

图5-47 **自然界的某些植物用器官的闭合来捕猎昆虫**

折叠主要有两种状态：折叠时的被动状态和展开时的积极状态。产生折叠要满足两个条件：a.折叠的对象必须拥有不切实际的形态和尺寸，或为了安全的需要必须折叠。经过折叠后的体积并不是真正的减少，而是变换成另一种更为安全或可携带的形式，占用更少的实际空间。b.必须满足机械原理上可行性，折叠的对象必须能被重复使用（图5-48~图5-50）。

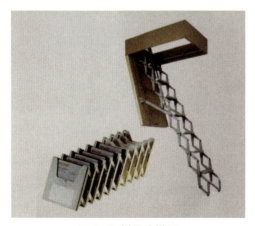

图5-48 **折叠的梯子**

图5-49 **折叠箱**

造型设计基础

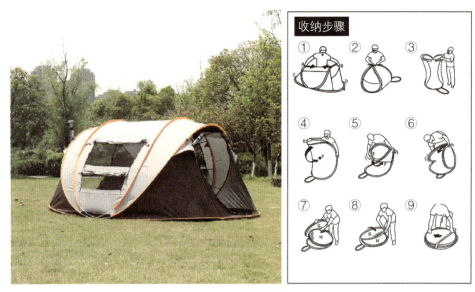

图5-50 折叠帐篷

2. 折叠的类型

在结构设计中,折叠经常被作为产品主要功能的辅助。折叠分为:非折叠、准折叠、真正的折叠。

(1)非折叠

非折叠指折叠对象在整个使用过程中,只被折叠或展开一次的物品。例如,一些真空家居产品。真空压缩以后的体积缩小,是为了运输和携带的便利,但一旦打开包装,它将回归到功能完成要求的体积,并且不再恢复到之前压缩的状态,所以它不是真正的折叠(图5-51)。

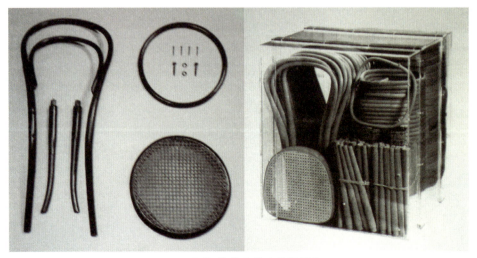

图5-51 可组装的家具(非折叠)

76

（2）准折叠

有些物品虽然可以被重复地折叠和展开，也并不能算是真正的折叠。例如，有盖子的巧克力盒，它的盖子的作用是保护和取出巧克力，所以打开和关闭的状态都是主动的，没有被动的状态。它合上并不是为了节省空间，因此不是真正的折叠。许多箱盖和可调节尺度的扳手等工具都归到这一类，它们折叠的目的是保护内部，它们仅仅是准折叠。

（3）真正的折叠

真正的折叠是一种折叠起来处于闲置或节省空间的被动状态，在使用展开时则处于一种或多种主动的状态。例如折扇和可折叠的灯笼、折叠伞等，它们是真正的折叠，因为只有在打开它们时，它们的主要功能才能被显示出来，而在折叠后，它们就处于完全消极的状态（图5-52、图5-53）。

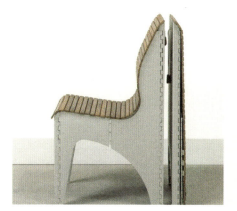
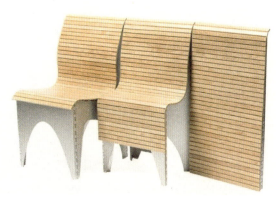

图5-52 **可折叠的座椅**

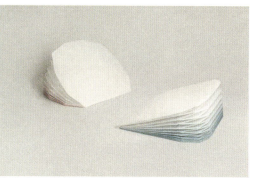

图5-53 **可折叠的遥控充气枕头**

3. 折叠的方法

（1）压

"压"是一个双重概念，既包括压缩又包括伸展，既包括压力又包括张力。压缩是为了存储，伸展是为了使用（图5-54）。

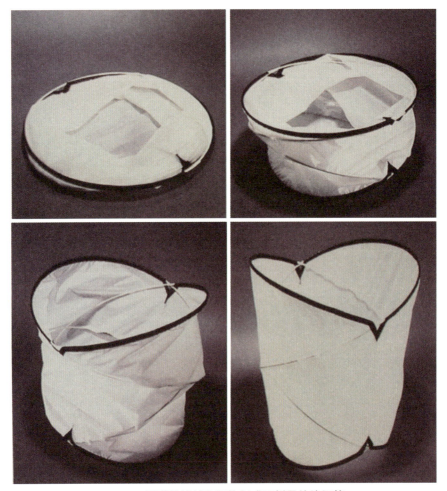

图5-54 用弹性线材和织物制成可折叠的垃圾筒

(2) 折

"折"是折叠结构中最常见的方法之一,主要适用于布料和某些塑料等柔软材料,因为这些材料具有一种无方向的灵活性(图5-55~图5-57)。

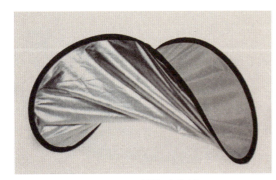

图5-55 可折的反光板

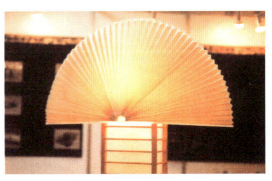

图5-56 灯具中的折叠应用

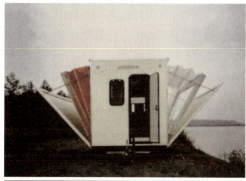
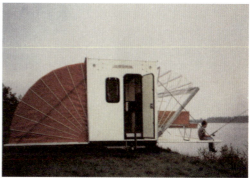
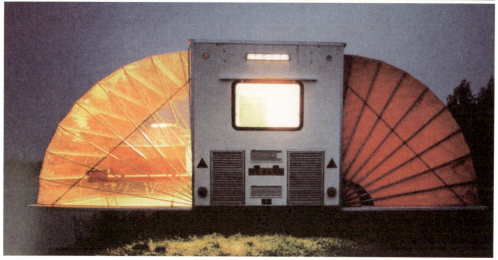

图5-57 折叠结构在生活中的应用

（3）组装

将分散的部分组装成一个整体，在存储的时候再把它们拆除。比如可拆装的家具、儿童玩具积木等。

（4）卷

"卷"结构的前提是可以重复地展开与收拢，并在展开时完成其主要功能。如，钓鱼竿上缠绕钓鱼线的转轴结构等（图5-58、图5-59）。

图5-58 可卷的键盘（展开状） 图5-59 可卷的键盘（卷合状）

(5)铰接

铰接是折叠结构中最大的一个分类，主要通过铰接的结构形式完成折叠的功能。如，各种可收折的刀具、翻斗车的翻斗结构等（图5-60、图5-61）。

(6)滑动

有些物品的折叠是通过部件的滑动来达到节省空间、缩小体积或者完成功能的作用。例如望远镜、天线、钓鱼竿等（图5-62）。

(7)套

套是一个群体的概念，其作用在于将多个物件套叠起来以缩小其占有的空间面积。一般是由物品尺度的依次变化以及结构设计上的相互勾连来完成（图5-63）。

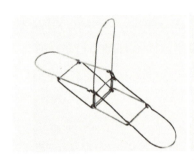
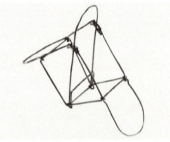
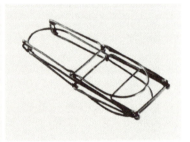

图5-60 折叠的衣架（铰接结构）

图5-61 折叠的多功能刀具（铰接结构）　　图5-62 可滑动收藏的照相机三脚架（滑动伸缩支架）　　图5-63 椅子的套叠收藏

三、填充结构

填充结构是指在封闭的能承受拉力的柔性薄膜中填充上某种介质（如空气或其他物质），使薄膜的加压介质变为支承介质，以填充介质的方式完成产品主要功能。填充结构一般采用有轻度弹性的薄膜，配合精确的裁剪、接合、充填来形成最后的形态。利用不同

的填充介质可以制做不同形态和尺度的产品、玩具、家具,甚至建筑等(图5-64~图5-67)。

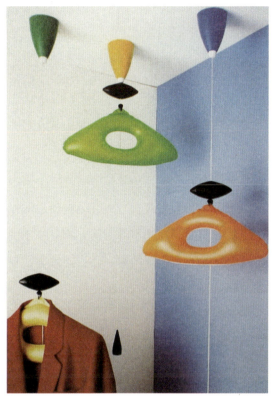

图5-64 充气衣架

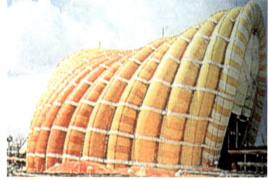

图5-65 日本筑波世界博览会的充气建筑

图5-66 充气膜家具

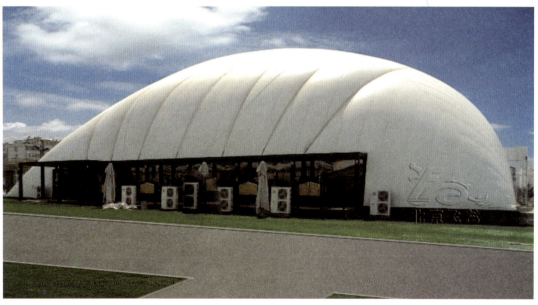

图5-67 充气膜建筑

填充结构的基本特点和要求：

①能以最小的表面积材料获得最大的填充体积，要求填充构造的基本形尽量趋向球体或圆筒体，而且用最少的面来构成填充体的表面。

②根据充填后的形体精心剪裁，使薄膜上各点的拉力相同，这样才不会使填充后的表面产生皱褶。

③填充体的内部空间要相贯通，这样才能最大限度地发挥填充材料整体的支撑作用。

如果将封闭薄膜换成单层薄膜并增加支承和引拉，可以制造敞开式结构，如帆、降落伞、风筝等，这种结构也称膜结构。

四、膜结构

膜结构是由纤维结合运用拉力结构和充气式结构共同完成的。薄膜拉力结构是由帐篷演变而来，早在上万年前古人就利用兽骨或木棒支撑兽皮作为遮蔽物，而有结构概念的帐篷是在十八世纪以后才出现，十九世纪初西班牙已制成跨度约达30米的帐篷。随着技术的发展成熟，跨度为几十米的充气膜结构物和大跨度无支撑的充气膜结构，已广泛地应用在现代生活中的建筑和空间环境设计中（图5-68、图5-69）。

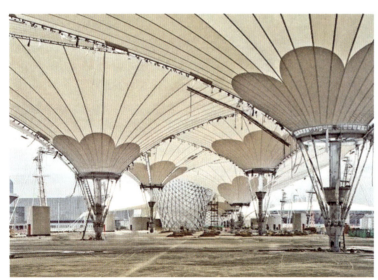

图5-68 **膜结构建筑（上海世博会）**

图5-69 **膜结构的拉力和支撑细节**

膜结构建筑与传统建筑构造相比，优势在于采用膜结构的重量远低于同等体量的传统式其它材质架构，并能大幅减少支撑及基础的构件，同时对日照的高反射、低吸收的特性，使得室内空调的耗电量减少。其半透明的特性使光源能均匀扩散分布，能减低对照明

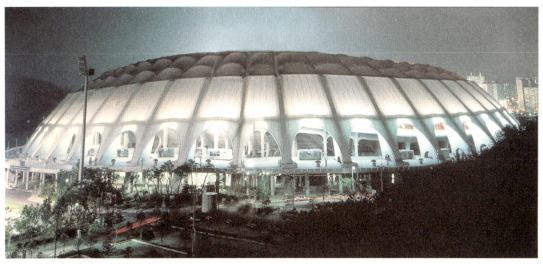

图5-70 膜结构构建的大型建筑空间

的耗电量并能营造舒适的室内空间。又由于膜材的加工（裁切、熔接等步骤）已事先完成，现场的组装比传统式建筑简易，能大幅缩短构建时间。

在构建上，膜材造型具有运用的相对灵活性、结构在建造和使用功能上的优越性。尤其是在大跨距的建筑，如运动场馆、商业空间、文化设施的建筑类型上，由于其结构上的灵活性，特别能突显设计者的创意及设计要求。

膜结构也有它的不足之处。其一，耐久性差，只适合运用于临时性或者短期功能的设计中。其二，隔热性、隔音性差。内部空间温度需要空调进行调节与通风，不够节能。其三，抵抗局部外力的能力不够，外力或者局部有集中用力时，易引起膜结构的变形（图5-70、图5-71）。

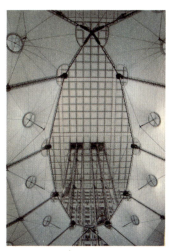

图5-71 以拉力结构形成的膜构屋顶细节

五、弹力结构

弹力指的是材料自身在外力作用下形成变形，外力撤回后又恢复原状的材性形式。弹力结构则是指以材料的弹性为主要结构形式所形成的构造体。例如我们日常生活中使用的各种夹子、回形针就是利用材料的弹性所形成的构造体。材料的弹力必须在外力作用下才能发挥作用，通过练习来发现、利用、组合这种力（压力或张力），探究构成弹力构造的材料与形态的关系，是研究弹力结构的重要原因。压力、张力、形态三者是形成弹力构造

的三要点。例如利用弯曲材料所具有的撑拉力与软线材相结合形成某种构造，如中国古兵器中的弓箭，就是利用弓与弦之间相互作用形成的弹力，从而完成了弓箭的功能（图5-72~图5-74）。

图5-72 弓箭图

图5-73 运用金属弹性设计的夹子

图5-74 运用材料弹性设计的小产品

前面讲过，当细长的材料，受到来自两端而来的轴方向压力时，就很容易引起弯曲。相反地，受到轴方向引拉力时，就能发挥出很大的抵抗力。所以，将细长的材料当作拉力材来用更能发挥它的效用。从图5-75、图5-76中可以看到：当拉力材（线）在没有其他的材料支持下，会自己直立，并能附钓数个竹片，是什么道理呢？中间的线，并不是普通的线材，而是自身具有弹力特征的塑胶或者其它有弹性功能的线材。弹性的线材就可以运用其特点将单元造型体连接在一起。如果将连接的线材涂成与背景色一样的色彩，就更能强调出单元造型体悬浮在空中的错觉来。

材料与形态 第五章

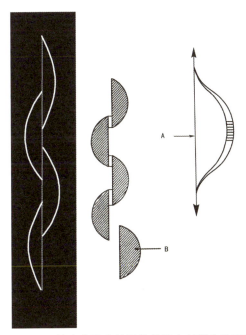

图5-75 压缩产生张力使柔软的拉力材料产生刚性　　图5-76 弹性线材拉力产生的悬浮体

六、堆积结构

堆积的方法类似于前面讲到的滑接。它是把材料叠加起来形成的构造体，这种形式也称为垒积。人类从祖先开始，为了栖身，就用各种块体垒积起来的方式建造出各种各样的构造体用以生存和栖身。最早的造物方法，也许是由于体量大的块材不易搬运和处理，而不得不使用小块材来堆积制作出大规模的构造体。延至今天在我们的日常生活环境中，仍然充满了许多堆积的行为。当然，根据实际的用途，其堆积的方式也不同。

木材的堆积，可以节省空间，同时也为通风干燥。石墙的堆积，有效通过石头不同形态的交错，堆积出坚固的墙体（图5-77、图5-78）。

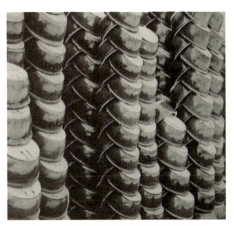

图5-77 木材的堆积　　图5-78 陶器堆积节省了储存的空间

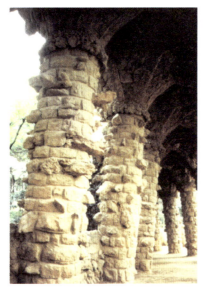

图5-79 古代建筑的堆积构造

堆积是依靠物体接触面之间的摩擦力来维持形态的,当受到无理的外力时,材料自身就会移动,遇到横向外力则会倒塌。但由于只是材料自身的移动,因此材料本身被破坏程度小。

堆积构造虽然对于横向的抵抗力较弱,但却有着很强的抗压力。从埃及金字塔构造的自然堆积法,到希腊神庙等建筑所用的堆积方法,都是利用石材互压和接触面摩擦的力量,来营造出坚固的墙柱和宽阔的空间。前人对堆积方法不断地进行改良和研究应用,是人类建筑史上不可或缺的部分(图5-79~图5-81)。

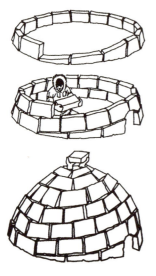

图5-80 爱斯基摩人用冰块堆积冰屋的方法

图5-81 用堆积方法构成的富于变化的形态

七、拱形结构

拱形结构一般常见于在建筑和桥梁设计中使用。拱形属于压力结构,可以在大跨度的情况下,将自身所受压力转换到各个组成部分上,形成压力的应力并向外推,从而可以使拱形结构承受巨大压力而不坍塌。但是,当拱的高度下降时,其往外的拱推力也会变大,在这种情况下,如果不加以控制,则拱形就可能会遭到损坏。为了维持拱形的作用,就必须控制往外的推力,也就是在拱形内部加拉杆或者在外部加力进行支撑。

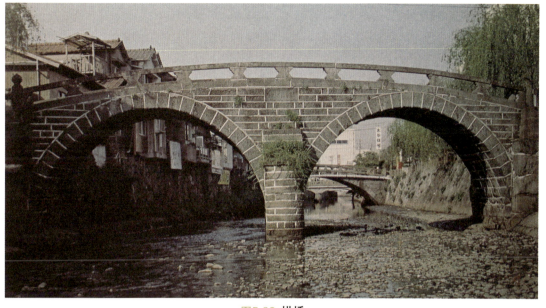

图5-82 **拱桥**

拱形结构的优点在于它可以抵抗强大的压力并形成跨度很大的拱结构,造型优美,便于在各种建筑类型设计中加以使用。它的不足之处在于,在拱形底部易受推力的影响而产生变形,因此在设计中需格外注意拱的跨度,并适当增加拱内部的拉力进行辅助(图5-82、图5-83)。

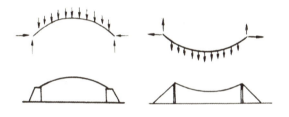

图5-83 **拱与悬索构造的受力方式**

八、曲面与贝壳面结构

当把板材通过折的方式无限增多它的面时,它就会变成曲面。就板材而言,水平的板材与有一定曲面的板材相比较,曲面的强度大于水平板材。这种利用面材的折叠或弯曲来加强材料强度的壳面结构,常被用来建造大型体育场馆、剧场等大面积的公共活动空间。

壳体结构的形式很多,如双曲面壳、半圆壳等。双曲面壳是在结构上将两个相对角翘起,造成方向相反的两对角抛物线弧面,一个是凸起的,一个是凹下的,前者有如一个受压拱,后者有如一个受拉悬索,壳的荷载被"拱"与"悬索"共同承担,一个方向产生压曲时另一方向的拉应力就增加,相互形成制约。这种壳由于形状的有效性使材料利用充分,壳内应力小,可以做得很薄。半圆壳结构则由于可由多个曲面三角形构成,与双曲抛物线相似,壳内应力小,结构坚实又轻巧。

对于这些材料、结构与构造的了解,加上实践与体验练习,可使我们积累更多这方面的经验,而经验的积累,正是为我们创造新造型准备素材(图5-84、图5-85)。

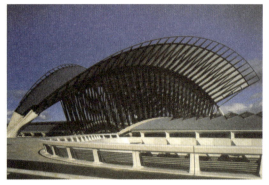
图5-84 曲面构造在建筑上的应用

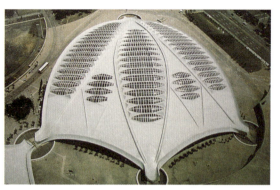
图5-85 曲面构造成的大型建筑空间

第四节　材料的连接练习

一、线材的搭接

　　线材的连接方式很多，在这里我们只讨论线材的搭接方式，即滑接的方式。使用木筷或竹筷等线材，来做材料的搭接练习。这种方法，其实就是线材的堆积。与块材的堆积所不同的是，因为所使用是细长的材料，所以可以制作出跨度较大的空间构造体。

　　这个练习要求尽量不使用胶水或铁钉，也不使用接榫，把线材构成立体的形态（局部支撑可稍用接榫、胶水），只用堆积的方法。要特别注意的是，要善于利用材料的弹性与材料之间的摩擦力，使材料结合达到构造稳固，同时注意重心的位置。如果材料与水平面的倾斜角太大，就容易引起材料的滑落或不安定感。这个练习的作用在于，第一学会运用材料的摩擦力，第二注重线材的空间感营造。用线材进行组合有多种多样的方法，可以用线材的不同部位进行组合，如线材的中部或线材的端部，练习可从简单的堆积入手，逐渐地发展成有计划的、形态复杂的构造体（图5-86）。

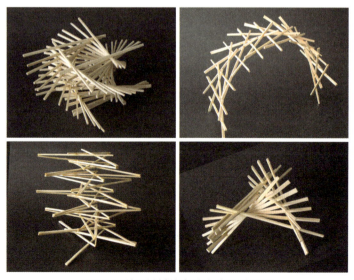
图5-86 利用材料的摩擦力产生的形态

二、纸张的连接结构

面材薄而有弹性,有些面材甚至可以折叠。下面就以纸张为例来做面材的连接练习。通过这些练习,可以找到多种面材的连接方式,而这些连接方式也决定着整体造型的不同。我们还可以将所得到的连接方法推演到其它不同材性的面材上去,能促使我们演绎出更多巧妙的连接点,从而使造型也出现新的变化。

先在纸的一端切出一条简单的缝,可以是竖缝、横缝或斜缝,然后在纸的另一端,做相对于此切缝的可以穿插和脱离的插头。这种连结方法实质上与系扣子、扎腰带、钩结是同样的原理。

此外,还可以利用纸张可折叠的特性进行穿插折返、反复折叠等方法。如果在此基础上加上切缝的曲、直、斜、折、长短、大小的变化以及纸的外形的变化,将构成各种丰富的连接形态。这种练习虽然简单,其中却蕴藏着许多造型的可能性,并能创想出许多不同的结合法来。

按照图例来整理归类时,纸材连接的方法大致有:切缝穿插、折叠、打结、编织等。当然,切缝的大小、位置、方向与形等因素,都会影响结合时的强弱,以及脱离时的难度。切缝线越长,纸的强度越弱,但作为练习,可以暂时把强弱的因素放在次要的位置,而把重点放在探索各种不易脱离的结合法上。

在同样大小的两张方形有色纸上做对应切缝,然后在不使用粘接剂的条件下,将纸相互重叠来考虑切缝的形式,做出正反面形态相同或不同,不易脱离的连接。(图5-87~图5-93)

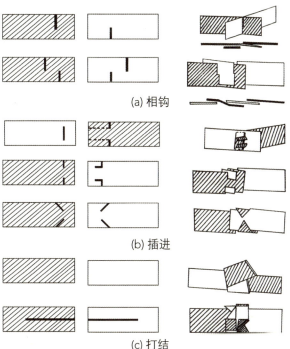

(a) 相钩

(b) 插进

(c) 打结

图5-87 面材不同的连接方式

图5-88 三张纸板的连接方式　　　　图5-89 两张纸的连接草图

图5-90 两张纸板连接的正面和反面1

图5-91 两张纸板连接的正面和反面2

图5-92　两张纸板连接的正面和反面3

图5-93　两张纸板连接的正面和反面4

从以上图中可以看出，两张纸可以有多种可能的连接方式。在尝试不同连结构的基础上，还可以进一步尝试用不同纹理的纸、图形来制作多种多样的连接。比如，用四张纸、五张纸或更多张纸的平面连接，原理和两张纸的方法相同，都是将纸相互重叠放置，来考虑切缝的形式。多张纸可以用同一切缝，也可以用不同的切缝来组合，都可以创造丰富的形态效果。

"造型设计基础"的目的，就是学习和寻找创造新形态的方法。通过对纸张连接方式的实验和探究，可以得知，由于结构方式的变化，最终形态也会不一样。形态和结构是互为影响的关系，探索更多合理的结构形式，就为造型形态的创新提供了更多可能。

三、几何形体的连接

几何体的连接是造型设计中最常见的连接方式，涉及造型领域的各个方面。在造型设计基础课程的练习中，我们可以根据形体特点，将形体分为球体、锥体、柱体三类，因为这些几何形体基本涵盖了生活中常见的用品和物体所持有的状态和现象。几何形体连接部

位的设计和处理,往往也是造型的技术与艺术亮点凸显之处。

利用切、折、插、榫等手段,将一定量的几何形体连接在一起,做到既塑造形体,同时又使形体便于连接和脱离,在探索连接方式的过程中可以暂时忽略形体的重量,而专注对造型与结构的研究。对几何形体的连接,主要有两个要点,首先是定位,其二是连接。定位,就是要给几何形体的连接部位一个基准面。在一般的情况下基准面要与所要连接的几何形体相适应,并且能够在连接处形成造型的一部分,而不是脱离整体的纯粹连接点。当然,形体的连接还需要结合材质特点,不同的材质,它们的连接方法大相径庭,这也是"造型设计基础课程"研究的重点和难点之一。由于新科技与新材料的层出不穷,对于材料结合方式的探究也不会停止,而由于连接方式的多样化,也必将为我们的造型设计提供更为丰富多彩的可能性(图5-94~图5-98)。

图5-94 木棒的连接

图5-95 木块的连接(榫接)

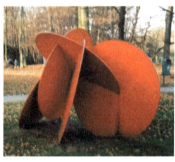
图5-96 用面材插接构成的雕塑

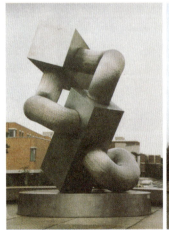

图5-97 线材块材连接的雕塑

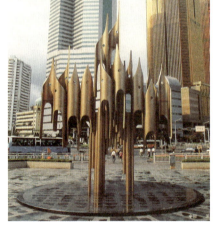
图5-98 管状园柱体组合的雕塑

四、材质与连接方式

在我们日常生活中,通过物体的连接来实现某种功能的例子随处可见,连接的方法更是多种多样,在前面已经做了论述,大概有滑接、刚接、铰接等几种方式。除此以外,以下几种连接也是常见类型。

材料与形态 第五章

（1）利用钩的连接

这种连接方法是利用物体的形态的钩接机能相互钩连，可以防止物体相互脱离，但接触面实质上是一种搭接关系，仍可以动摇，所以可以很容易地将钩接的双方脱开。

（2）利用摩擦力的连接

利用摩擦力结合时，物体的接触必须具有有效的摩擦面，比如可利用材料的弹性摩擦、表面的摩擦或榫扣等摩擦力来完成连接。摩擦力连接是最简便的连接方式。

（3）利用其它力（磁力、气压）的连接

在日常生活中，这些方法同时使用的情况居多。这些接连法的应用是人类经过漫长的生产和生活实践的积累而得。研究前人的遗产，加上自己亲身实践，就能将各种连接的方法加以演变，创造出新的连接形态。对于连接方式的思考主要的侧重点在于如何根据材质的强度、受力方式、连接方法等方面综合考虑，最终确定物体的形态。

在连接结构练习中，我们可以从日常生活用品中寻找出能作为连接的材料。例如，旧刀片、橡皮筋、海绵、塑料板、纽扣、发夹等。这些材料直观上与连接没有多大的关系，但是经过材质特性实验分析，再加以适当的制作应用，便可成为令人惊奇的连接材料。

形态所呈现的特征往往由材质及结构方式决定。连接就是要探究材料的特性，并研究不同材料的组合或结合方法。如：塑料的弹性、石膏的脆性、木材的韧性和摩擦性等特征，都可以作为新形态塑造的出发点。发挥材性的本质，是创造形态所要遵从的原则（图5-99～图5-107）。

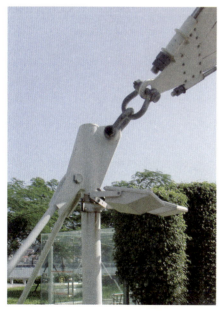

图5-99 材料的钩连接

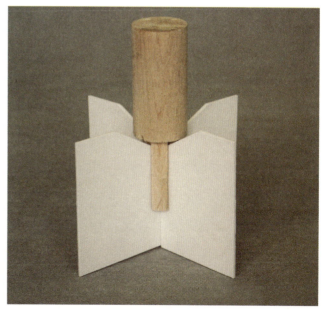

图5-100 摩擦力的运用

图5-101 不同的榫连接

图5-102 榫连接

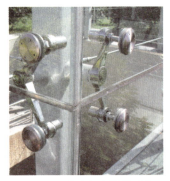

图5-103 玻璃与金属的连接

图5-104 气压挂钩

图5-105 运用材料弹性的小产品

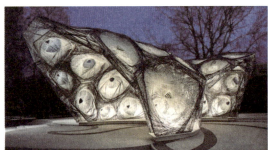

图5-106 纤维材质形成的作品

材料与形态

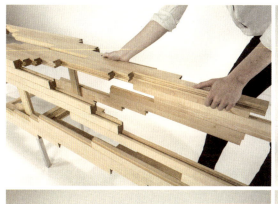
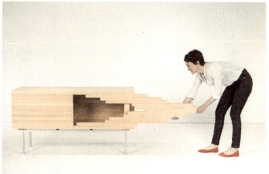
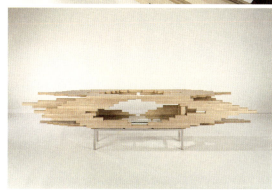
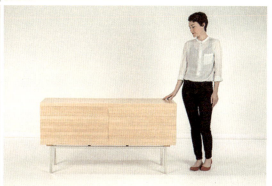

图5-107 运用木材摩擦力设计的可变形家具

思考与练习

1. 理解机能、功能、构造、折叠的概念。
2. 结构与材料以及形态的关系是怎样的？
3. 节点有哪几种类型？各自的特点是怎样的？
4. 分别说说线材、面材、块材的受力特点是什么？如何在造型设计中合理运用这些特点？
5. 材料与结构的练习

　　（1）稳定的多面体。请选用相同或不同的材料，并采用相同的单元（基本形体），运用合理的结构形式，将其组成一个稳定的正多面体。注意材料与结构、形态以及制作工艺之间的关系。这种稳定的正多面体造型，必须完全是由相同单元组装而成的。相同单元是对工业化生产中标准化的概括。通过对材料的选择、变换材质来解决构造中工艺与形态的矛盾，是这个课题的一个要点。强调运用各种材料（线、面、体材型）根据其材性、构性及构造的形式、节点、工艺达到一个抽象的功能和稳定的需要。其中各基本形体的连接方式及结点的处理，是这个课题的核心和难点。这个课题可以加深对几何空间的形体结构的认识，同时，也是为了检验对已掌握材料构造知识的理解程度，加深对设计思维的理解以及对形态创造本质的认识。

评价标准：

①以相同或不同材料的相同单元构成，应便于制作而且适应于标准化的要求。

②要求各结点暴露其结构，形体稳固简练。

③通过模型制作来加强手工制作能力。

④可选用多种材料，采取不同的分割和连接方式。稳定的多面体虽然是一个抽象的形体，但在制作过程中将会遇到与在产品设计中相同的问题（材料的选择、不同功能的满足、各种可能的连接方式、技术上的可行性等），所以必须在实践中发现问题并加以解决。造型设计基础课的练习，能够培养学生独立了解、分析、处理各种信息和传达新的综合信息的能力，并将这种能力过渡到产品设计实践中去。（图5-108～图5-118）是一组不同的多面体构成作品，从中我们可以看出由于材料的不同材质特性，不同的节点方式所形成的不同形态设计。

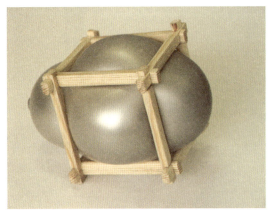

图5-108 运用橡胶和木材特性构成的形态

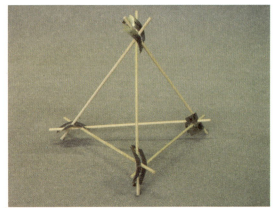

图5-109 利用钢片的弹性连接竹条

图5-110 木材的摩擦力与榫结构运用

图5-111 利用钢片弹性连接木材

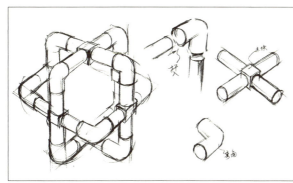
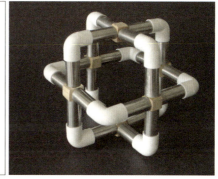

图5-112 木材、金属、塑胶管材料的综合运用

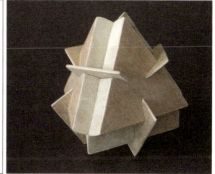

图5-113 木材插榫结构

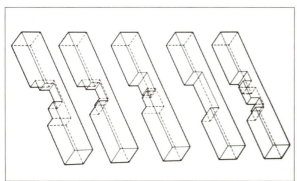

图5-114 木材榫结构及摩擦性运用

图5-115 木榫与橡胶皮筋的结构运用

图5-116 塑料板弹性与摩擦性的结构运用

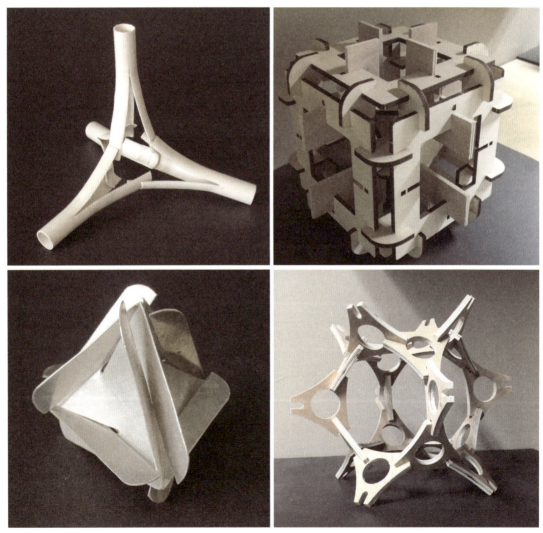

图5-117 不同材质的不同结构形式

材料与形态 **第五章**

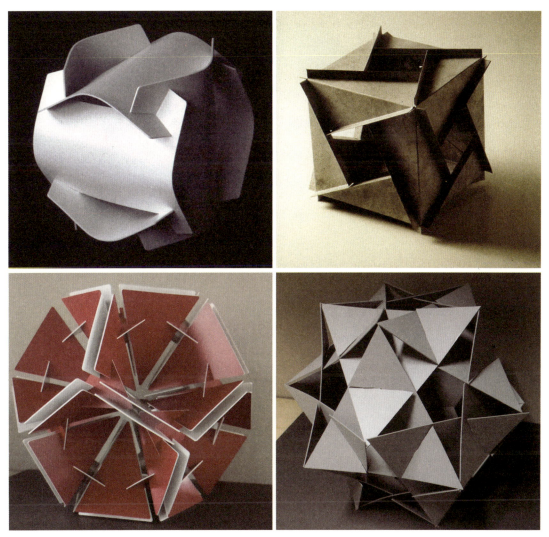

图5-118 正多面体的不同结构方式

（2）分别收集木材、塑料、金属三种不同材质属性的材料结构方式各五种，画出分析表格，分析它们的结构与形态之关系。

（3）运用纸质材料以及合理的结构，设计一个乒乓球的包装造型。要求包装六个以上乒乓球，结构扎实合理，乒乓球需外露、存取方便，并可多次存取，用材越少越好。

（4）用边长1cm，长度120cm的方木条设计一座具有一定跨度的桥。要求木材结构合理结实，能承受越重的重量越好，可以使用少量乳胶和棉线帮助结构的完成。注意造型的优美（图5-119、图5-120）。

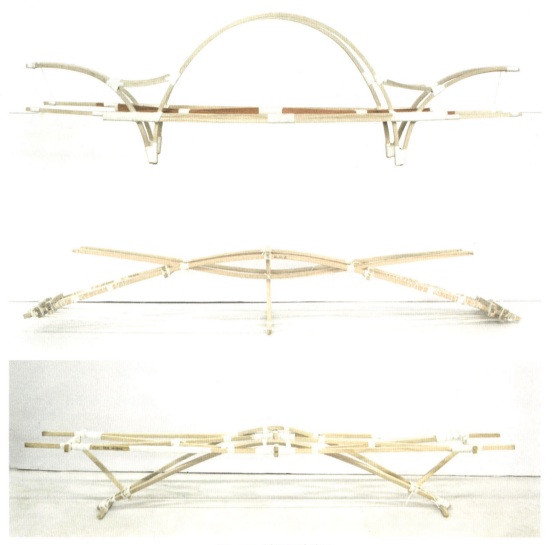

图5-119 桥梁设计练习

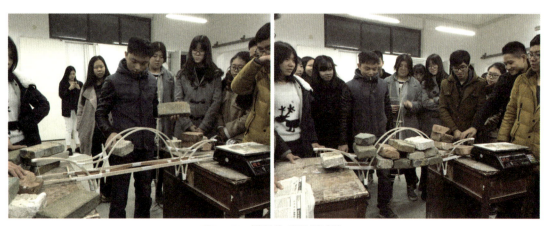

图5-120 桥梁作业现场试验

第六章

形态的创造及其方法

第一节　形态创造的途径

一、从破坏到创造

在人类的各种社会实践活动中，实践经验的积累是非常重要的，经验可以指导实践。但凡是事物都具有二重性，经验在某种情况下也会使我们对事物的看法与感受趋于固定化和习俗化，甚至犯经验主义的错误，这对于人的创造性发挥是巨大的障碍。

人对外界所有的认识和感受都来自跟外界的交流行为，其中有一部分行为属于无目的的破坏行为。特别是对于儿童来说，他们认识世界的方式是从破坏开始的，在某种程度上，他们的破坏也就等于创造。通过破坏可以使失去生机的事物重新焕发活力，在此基础上加上有目的的设计细节，就可创造出新的形态来。在现实中，我们所看到的许多偶然形态就是属于破坏所得。这些形态常常是我们在设计中意想不到的，却具有出乎意料的效果。

造型设计基础练习的目的之一，就是要促使我们摆脱过去习以为常的经验习惯，使已经固化了的感受重新复活。这种破坏性练习的目的，是要通过学习儿童的破坏行为，先以无拘无束的思维大胆地对材料进行破坏、扭曲或拉伸，然后再以设计方法来归纳破坏行为产生的结果，并以新的眼光来看待材料，从中探索和发现材料新的表现力和造型的可能性，以此来激发创新欲。这种无目的的行为，往往会创造出充满活力与动感的作品。

破坏似乎是一种简单无比的行为，可是如何表现出力、动感与活力来，这并不是一件容易的事。因为当我们费尽心机，力图创作出心目中理想的作品时，同时也失去了自然所具有的新鲜感了，到最后所产生的结果往往都很近似。所以，最初练习的破坏行为要越单纯越好，给予人的印象也就越深，这种简洁的行为结果，是形态更趋向于自然而少了造作。当然，我们所进行的破坏练习，是有铺垫在前的，这些铺垫就是我们前面所学习的形态、材料结构知识等，并用它来把握我们破坏的程度。

例如：以纸为材料，在纸上用撕裂、突破、刮伤、擦伤、弄皱、切开、错开等简洁明快的破坏性手法，来探求偶然而使人难忘的形。在这一过程中，一开始的效果总是随机和意外的，所以要尽量自由奔放。可是对于最后产生的结果，却必须用直观同时又是冷静的判断去肯定它，这才合乎于造型设计基础练习的目的。这种直观的判断力就来源于我们对美的形态的探索和认识。通过以上过程的练习，接下来所要考虑的是，如何撕，究竟撕到什么样的程度，才能产生效果好、印象深的作品，这需要我们用不断的实验来追求最好的结果。我们还可以采用各种不同的手法来体会同样的撕裂行为，例如，把纸弄湿了再撕；

或把纸裱贴在绘图板上等半干时才撕；或将纸刮伤；或弄皱；或用不同质量的纸等等。通过不断地改变材质、工具及方法，来产生不同的效果。同时，为了强调纸的破伤处，还可以把它粘贴在不同颜色的衬纸上，这样就能在不同颜色的衬纸上将其效果强调出来。不同的行为动作产生的形态，同样会给予我们不同的情绪感受。

由于处理的方法不同，所产生出来的效果也必然不相同，从下面的例子，就会发现我们所说的单纯，并不等于单调，而是指它具有简洁的性格。单调的形态由于缺乏力与动感的因素，就缺少生命力，当然也就毫无动态可言。所谓的单纯则是排除一切冗余并在其中注入一种严密的性格。那么，如果还要更简化、更省略，就有可能丧失形态的本质特征了。因此，对于单纯的界限要十分清晰，到这一界限时，形态所产生的易被感知的锐利感，就是单纯所具有的特性。比如，如果你将海豚简练的形态与金鱼的复杂鱼尾相比较的话，那么哪一种更具有速度感？哪一种更具有力量感呢？显然海豚的流线型体态简洁流畅，更具有速度感。这个例子可使我们理解单纯与简洁的内涵。但是海豚的流线型体态又是富于变化和讲求比例关系的，缺少这些细节，则形态会趋于单调无内涵。所以在练习的过程中应该尽量减少操作的次数，并在细微处反复推敲，用微妙的、有道理的变化来完成单纯形的塑造。

然而，与造型设计基础而言，破坏本身并不是目的，通过破坏所产生的自然或偶然形态，给予了我们发现有意义的形态的途径，这只是一种激发和发现的行为，不可完全拿来应用。所以对于破坏后所产生形态的处理应该谨慎对待。在破坏后形态的基础上，运用造型设计法则，把该形态变化成另外一个形态，或把曲线改变成直线，或采用相反的手。例如，在不减弱某一特点的基础上，把凹洼的形态变成凸出的形态、把破坏的面积扩大或者缩小，或者增加某种细节处理等等，都能产生富于生命力和充满趣味的形态来（图6-1～图6-10）。

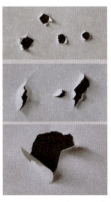
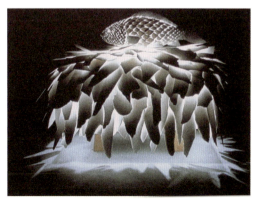

图6-1 纸张的不同破坏方式1　　图6-2 纸张的不同破坏方式2　　图6-3 破坏形态在灯具设计中的应用

图6-4 看似烧坏的形态在服装设计中的应用　　图6-5 破坏所产生的形态在雕塑上的应用　　图6-6 破坏的局部形态细节设计

图6-7 抽象的偶然形态在产品中的应用1　　图6-8 抽象的偶然形态在产品中的应用2　　图6-9 混凝土与打破的瓷器构成的作品　　图6-10 破坏的混凝土构成的灯具

二、力感形态的生成

在生活中，我们的视觉所触及的事物，都有各自独特的形态。但是在造型设计上所说的形态，并不仅仅是指物体的外表形象。造型设计上所谓的形态是：形态=形+X。能否构成一个有意义的形态，就在于有无X的存在。那么X又是什么呢？它就是形态的力感与运动变化感，这包括形态内部内力和外部所施予它的力使其产生的运动变化。有了这两种力，就为我们提供了一个创造形态和分析形态的方法。在这其中，有两项重要的内容：形的要素和运动变化。也就是说，只有将形的要素和它的运动变化的形式加以综合，才是形态创造的正确方法。

1. 形态运动变化的形式

形态要素的内容在前面已经讲过。形态的运动变化形式，基本上可分为三类。

①线、面、块的运动。这种运动形式包括移动、旋转、摆动、扩大及混合。经过这些运动形式所形成的形态均与时间因素相关，因为它们已经不是一个仅靠轮廓线就可以确定的形态。

②线、面、块的空间变化。包括卷曲、扭曲、折叠、切割展开、穿透、膨胀等。块体

的空间变化主要指凹凸、分割移位、正形和负形所造成的空间感。

③线、面、块在空间上的组合与分割。这是指形态的整体是由同质单体或异质单体的组合与分割来实现的，这种组合与分割可以是单元的连续，也可以是单元的间隔排列。通过形体的这些运动变化形式，结合一定材料与技术条件，就可以创造出无数的新形态来（图6-11～图6-14）。

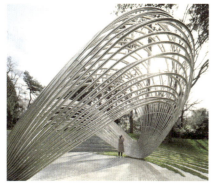

图6-11 线运动感的雕塑

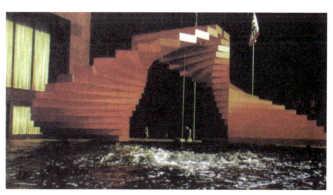

图6-12 块运动感的雕塑

图6-13 面运动感小产品

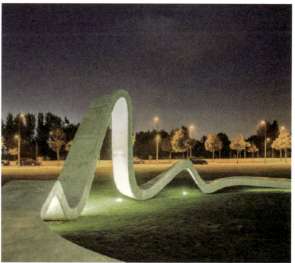

图6-14 线面运动产生的景观雕塑

2. 力感形态

这里要强调的是，我们所说的造型里所含有的力感，与物理学中的力是不同的，虽然这两者之间有相似之处。造型中所指的力感是无法计量的，形态之所以能在我们的心理上产生力量的感觉，原因在于，这种力感是由人对各种形态的认知经验与造型本身所传递出来的信息所产生的共鸣，这些综合因素在心理上产生的反映，使人们产生了力量的联想。人类所有的生活和生产活动都是在自然力所支配的环境中进行的，所以我们这里所说的有关力的心理作用，是与生活中物理的力发生作用，而逐渐形成的。比如一件雕塑作品看上

去很重、很坚固或有速度感等等（实际上不一定），这些感觉就是我们在日常生活中处理那些重的坚固的和有速度感的事物所积累的经验与之碰撞的结果。生活经验的积累使人的直觉敏锐，从而产生对造型物种种的联想与感觉，因此，对生活的细致观察和总结，是塑造有力感形态的经验基础。

当在造型上要把一个形态的内容具象化时，所要注重的绝不仅仅是那些外在的形态，而是在外在形态内所隐藏着的那些内在的力。所以一件作品无论表面上修饰得多么完好，不管它具有多么丰富的物理体积，如果不能激发起人的心理量感，或者说，它不能令我们产生具有生命力和动感的联想时，就不可称它是具有力感形态的作品。没有力感的形态，必然是不生动的。

那么什么形态是充满力感的呢？什么形态是缺少力感呢？这就要从单纯的形态来分析。当我们将不规则的形态，逐渐地单纯化时，这个形态就会逐渐地趋近于几何形。所以，我们把球、圆柱、圆锥、立方体等都称为是单纯形的代表。其中，尤其是球形，从几何学上讲，它是极单纯的要素的代表。然而，也正是由于它太单纯、太完善了，其内在和外在向各个方向所发散的力形成了均衡的局面，因而也使得这个形态静止了。但如果在这个单纯又单调的形上，施加上若干外力使之变形时，那么这个形就有了生命力，就会使我们产生力的联想。施加在造型上的变化越单纯、越恰当，就会产生越明快的力动感来。相反，如果施加多向的力，那么它们内部的力与外部的力就会发生冲突，而容易使形态变得过于复杂，而当一个形态造型太复杂时，我们就不能准确从中把握出其心理的量感来。这是因为在我们的心里，会把明确的基本形与眼前所看到的形态，做直观的比较，而在两者之间判断出位置或形态的差异，以及想象出是何种力量使得它改变正常的位置或形态，而受到复杂外力干扰的形态，恰恰影响了我们的判断。所以，当我们看到一棵大树横卧在地上时，我们就会联想到它本来的形态和正常的位置，然后再联想到是什么外力使它变成现在横卧的状态，或者联想出这棵树倒下时的情景等等，但如果这颗树干上又有各种砍伐或者腐蚀的痕迹，就会影响我们对它最单纯形态的认识。这种力的联想作用就是塑造出形态的动感及生命力的要素（图6-15）。

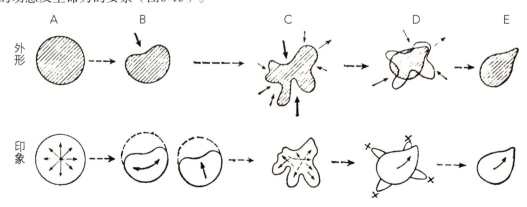

图6-15 圆形受力后形态的变化

A. 最简单的形态是球形，形态向前后左右四周发散力，这些向四周平均发散的力使它保持均衡，在球形内部没有向某一方向的力占特别的优势，所以使球形呈现出静止的状态，但这种静止的状态令人产生单调感。

B. 当外界对球体施加压力时，球体内部同时会产生抵抗力。当我们的视觉，接触到这种形态时，在下意识中就会将这种形态与原来的球形做比较，进而产生联想，这种状态究竟是受到什么外力的影响呢？或是在它内部发生什么变形运动？它又是如何抵抗外来的压力等等的联想，正是这些心理联想，才使形态产生了力动感。

C. 物体的形态越单纯，再加上适当的外力所产生的形态，往往会引起我们明快和生动的感觉。而复杂的形态，则会引起我们视觉上的混乱。这是因为形态内部的力发生互相残杀，而削弱了它的动感，因此这种形态也就扰乱了人们对主体形象的认识。例如：在一群人的脸上都画上复杂的脸谱后，他们看起来就变得很相似，辨识度低。同理，与形态也是一样。

D. 对于因为太复杂而减弱了力动感的形态，必须对它不必要的部分进行省略，使它再靠近基本形，然后再强调出某方向的力感。

3. 力感形态的塑造

由于球体、圆柱、圆锥、三角锥等几何形态都具有完美单纯的形象，所以我们把它们归为基本形。这些基本形，虽组成元素简洁却显得静止和呆板，同时也失去了生动的一面。如何在这些静止的基本形上加上某种因素，使它们产生生命力或力动感呢？首先我们来解读一下英国雕塑大师亨利·莫尔在对块材进行雕塑时所遵从的原则：

①对材料的忠实；

②雕塑追求的是三维空间的完全实现，因此从各个角度所看到的形态，必须富于变化而不是对称单一的。

③对自然的观察，人体是最好的和最富有变化与趣味的素材，同时还应该从对自然界中的各种生物体，甚至一草一木的观察中，去体会有意味形态与韵律的法则。

④视觉与表现——工作的目标在于如何结合抽象的法则与创意的表现这两个方面。当抽象的法则与人性认知这两大要素在作品中密切地结合时，那么这件作品就必然是充满生命力和有意义的作品。

根据以上亨利·莫尔所谈的理论，我们以黏土材料为例来探索如何塑造一个有力动感和活力的块体。先塑造一个球体，当基本形态完成后，接下来要做的就是有意识地构想出，如何在形态的某个方向加上力量，来引起形态的变化。这个过程，与"从破坏到创造"里所说的过程一样，目的就是要探索形态在受到外力与抵抗力之后所产生的变化。我们所施加的外力，将成为塑造有力动感形态的要素。

那么，赋予形态什么力，是柔和的力还是尖锐的力、是冲撞用力还是旋转用力等，不

同的外力方式作用将形成不同形态变化。对赋予形态力的作用点，应选择形态有特征的部分，省略不必要细节，使形态尽量简洁化。然后通过整理修正，使整个形体成为充满张力的块体，这种张力也就是形态外力与内力作用的结果。正如植物新芽向外界伸长，充满活力的形态，就是有动感，有生命力的象征。这种形态是无法用言语来进行描述的，必须通过亲自动手塑造、细心体会后，才能领会出其中奥妙。

在练习的过程中，有一点要注意的是，整个塑造过程，始终要以体积的概念去把握形态，而不是以轮廓去把握。我们必须训练在观察物体时，放弃以轮廓把握形体这种片面的方法，而要以厚度或深度的概念去理解形体。所以对形态的认识和塑造，不能局限在一个立面的轮廓，它每个角度的形，都是整体的一部分，都要用心塑造（图6-16～图6-18）。

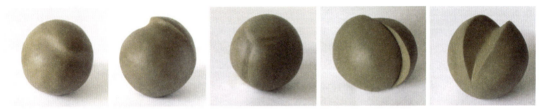

图6-16 在球体上施力后形态的变化产生的力感（生命力）

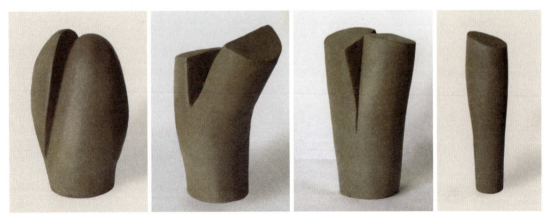

图6-17 在圆柱体上施力后形态的变化产生的力感（生命力）

图6-18 雕塑"自然之力"所显示出的力感

图6-19 玉雕

三、不同材质的形态

在形态的练习中不仅可以使用黏土，还可以使用木材、石材、金属、塑料等不同材质的材料。不同的材质各有其自身材料属性和独特的肌理，这些属性必然影响着形态的体量和成型方法。例如玉石，是以其质地紧密、细致、精巧而闻名，它更适合制作工艺品或者细腻的装饰品；与此相反，普通石材质地粗犷大气，为了充分发挥其特有的肌理性格，用它所制作的形态就必须要有一定程度的体量，否则就无法显示出它的肌理美与材质美来。又如，木材根据其材质的不同，各有其独特的纹理美。所以在做造型设计时，不仅要考虑视觉的感受，同时还要考虑触觉的感受。也就是说，表现意图与所运用的技术处理要一致；形态、纹理要与所表现的对象的体积大小、功能作用等保持关联性与统一性。不同材料由于其属性的区别，它的造型方式及材质显示方式是不同的。由此我们得出结论：充分发挥材性本质，因材而塑形，是形态创造的又一准则（图6-19～图6-24）。

图6-20 花岗岩雕刻

图6-21 钢板材料在建筑外立面的运用

图6-22 石条在建筑外立面的运用

图6-23 木材的自然纹理

图6-24 木材自然纹理的应用

四、不同材型的形态

块材是最常见的塑形模式。块材有完全实心的，也有中间空心但表面上看不见其空心的，还有不同发泡密度的泡沫塑料等，都属于块材，形质可谓多种多样。我们可以从块材所给予我们的印象来加以区分。块材是一种封闭性的量块，具有一定量感的物体，这是它的心理特性。它没有线材与板材给人的那种锐利、轻快、紧张与速度感。块材给人的感觉是稳重和安定，以及能忍耐外界压力的耐压感。因此，使用块材来创造形态时，不要抹杀块材的这些特性。

板材最大的特征在于其轻薄锐利感与延展性。不论用何种材料制成的板材，如果增加其厚度，或将板材堆积成一定的厚度，就会削弱板材的特征。所以，当我们使用板材来制作某形态时，板材的折叠部分就会变得比较厚重，同时也会因对板材形态观看的方向不同，而产生不同的感觉。例如：板材的切口，会使人产生近似于线材性质的感觉；而非切口的连续的平面，则会给人以趋向块材的印象。所以，对于一张薄板材料，如果处理得当的话，就会使人即产生紧张感又会有充实感。板材越薄，弯曲时所受到的破损度就越少。我们可以将板材进行弯折，来制作出各种轻巧的壳体构造，很多临时建筑的大型穹顶都是利用板材的特性来完成的。

线材，无论是直线或者曲线，给我们的总是一种轻量感。直线或弯曲状的线材，都具有块材所没有的紧张感与向某方向的运动感。同时，由线材组合而成的构造体，线与线之间所留下的间隙，是一种负量的美。在设计过程中如果忽视形态的负量空间，那么所呈现出来的形态就很难充分发挥它的整体美感（图6-25～图6-30）。

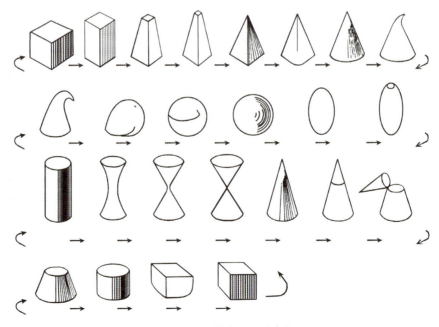

图6-25 **块材基本形态的演变**

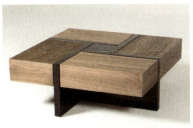
图6-26 块材特征突出的家具设计

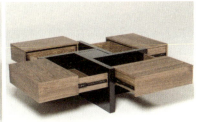

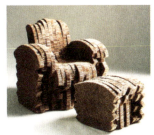
图6-27 板材堆积有块材的感受

图6-28 板材弯曲坐具，凸显板材特性

图6-29 线材构成的椅子展现明快、轻盈特性

图6-30 线材与块材结合的家具设计

五、自然形态的探取

　　学会以新的眼光来重新观察自然，学习自然造物的方法非常重要。人类造型的起源、发展及其应用，是人类为了适应生存和生活的需要，对自然资源进行有目的地选取并加以改造和利用的过程，这也是人类造型活动的依据。如果探究其发展的过程，从初期以实用为目标的造型，到更进一步地追求实用、美观两者兼备的造型，都是对自然造物有目的的开拓、有系统的研究。人们从不断的认识中获得启示，并将之物化后应用到生活的各个方面。如传说中的鲁班发明了锯子，是从植物叶子边缘锐利的锯齿状得到启发；又如某些植物的种子上结着的倒钩芒刺，能将它的种子黏附在动物或人的身上，从而启发塑料纤维搭扣的发明；食果子鸟类坚短而厚实的喙，能轻易咬开树果，而激发人类发明了不同的夹持工具等等，不胜枚举。这些对大自然的探寻研究和应用都与造型设计息息相关。例如我们使用的筷子，造型简洁，并且有无穷妙用的机能性，不论夹、叉、挑等功能都能运用自如，集西方刀、叉功能于一体，而筷子的长度七寸六分，则预示着人的七情六欲，代表着人与动物的根本区别……称得上是中国造型文化的典型。探索这些造型的真谛，向大自然学习是既经济又有效的方法，也是现代设计界应持续关注的课题。造型设计基础就是要透过对自然形态的认识与探讨、对人为造型的验证和分析，归纳提炼出简明扼要的造型原理

和法则，使之成为研究造型设计的基本方法及实践的准则，为设计活动服务。我们对自然形态的提炼和归纳，就是形成抽象形态的基本步骤。抽象的人为形态也是造型设计基础研究的主要对象（图6-31～图6-36）。抽象的含义如下：

①从具体的事物中抽取出来的相对独立的各个部分。

②它是一种特殊的思维方式，即在具体事物中抽取其本质属性的部分，并撇开非本质的部分，形成理论或概念的思考过程。

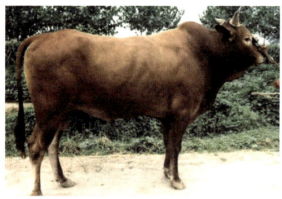

图6-31　牛　　　　　　　　　　　　　图6-32　毕加索创作牛的抽象步骤

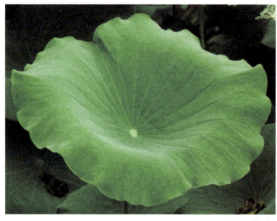

图6-33　参照荷叶设计的荷叶座椅

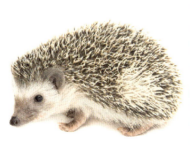

图6-34　参照刺猬造型设计的按摩器

图6-35 猫咪形态闹钟设计

图6-36 动物形态的家具设计

③同科学的抽象性相较,造型设计的抽象性需建立在具象的基础上并将之物化方可感受。

第二节　形态的语义

一、形态语义的含义及意义

自古以来,人类因相互交流的需要,不断寻求着观念和情感的表达形式。在长期的生产劳动和社会实践中,人们创造了语言、文字、图形、行为和表情等一系列信息传达的工具和方法。随着积累、交流的扩大,人们对这些工具和方法的认识具有了普遍性,并形成视觉经验,进而成为人类社会共有的特定符号和交流信息的载体。比如对于红色,人们普

遍的认识是警示和热烈的代表，而对于蓝色，则是冷静、和平的经验。符号是一个抽象的概念。它通过对人的视觉、触觉、味觉、听觉的刺激来激发对以往经验的联想，达到传达其形态所包含的内容和含义的功用。

形态的语义正是在符号学理论的基础上发展起来的。形态实际上就是一种视觉符号，对形态的设计实质上也就是对各种造型符号进行编码，综合材料、色彩、肌理等视觉要素，表达形态的实际功能，说明形态的特征。形态符号具有一般符号的基本性质，通过对观察者和使用者的视觉触觉刺激，激发其自身以往的生活经验或与行为体验相关联的某种联想，从而使形态语言与人的联想产生共鸣，形成被人们理解的形态，由此引导人们正确的操作方式。

如何准确地将语义融入形态的设计之中，以传达恰当的形态信息，除去以上所讲，还要求设计者对使用功能、材料特性以及加工方法，对形态的物质功能等做细致的研究，并对形态的精神功能有正确理解。设计师是形态的创造者，更是信息的传送者。人们对形态的认识积淀了长期的视觉及使用经验，伴随着丰富的联想和想象，对许多形态的功用早已形成共性的认识，要创造寓意明确的形态，设计师必须对这些共识有充分的了解。例如：许多传统用具（如自来水笔等），由于人们有长期的使用和体验，其自诞生之日起就一直沿用的造型能充分表达本身的功能，不易使人产生认知及操作上的错误。

所以对形态的创造，需要设计师了解和借用人们的日常生活经验，将形态的语义视觉化，传导给使用者，使人们能够对新的形态产生亲切感，有益于尽快地接受。

形态语义学就是研究形态语言的一门学问。它的重点是研究人为形态在使用环境中的象征性，并将其应用于设计之中。形态的语义不仅仅指形态的物理性含义，也包括人的生理、心理、社会、文化等特征反应。意即形态除了表达其目的性之外，还要透过一些符号来传达其文化内涵，表现设计师的设计观念，体现社会特定的时代感和价值取向。例如流线型的设计风格，体现了工业时代经济和科技快速发展的节奏与精神（图6-37～图6-39）。

图6-37 形态优雅的滑雪板（时代特征）

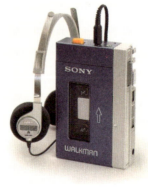

图6-38 索尼在1979推出随身听

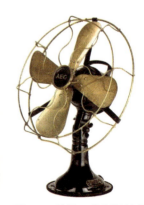

图6-39 彼得贝伦斯设计的风扇简洁的功能主义风格

二、形态语义的功能

1. 形态语义的指示功能

我们已经了解到，形态的语义就是借助形态语言，让使用者了解形态的含义，功能在哪个部位，怎么使用，暗示使用者如何完成某项操作，一个步骤结束后再做什么等等。实际上，形态的语义就是语言的形象化以及情感的物质化体现。合理的形态能准确地展现形态的功能及特性，便于使用者在使用中的正确判断，使形态成为一件"自明之物"，使产品具有易操作性，从而让使用者产生操纵产品的愉悦感，充分体现形态语义的亲和力和"以人为本"的设计宗旨。我们以"按、扭、拔"三个动作为例，运用形态语义的方法，将这三个动作分别以形态来塑造，并使使用者能够正确区分三者之间操作的不同（图6-40～图6-43）。

图6-40 以形态语义表达"按钮拔"1

图6-41 以形态语义表达"按钮拔"2

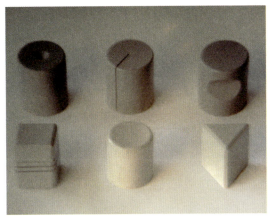
图6-42 以形态语义表达"按钮拔"3

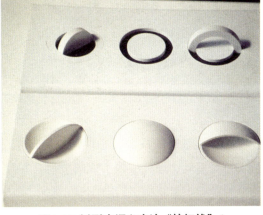
图6-43 以形态语义表达"按钮拔"4

2. 形态语义的功能性暗示

形态的确立除去功能外，还包括造型样式、色彩方案、材质选用、表面肌理效果等。合理的形态，要能体现出它的功能用途及特性。不同的人工形态都有其不同的功能，形态语义设计的意义就在于把这些功能区分表达出来（图6-44～图6-47）。比如，一间仓库和一间书店的门面设计，用形态的语言如何体现二者的不同用途？显然，仓库的门窗都需要严密的闭合与适度小的安全尺度，方能完成仓库保护财物的作用；书店的门窗则需要敞开且尽可能大的尺度，才能使得书店室内明亮通透且展示性好，满足读者读书的要求。试想，如果反过来进行设计，势必会引起使用者的误判，也就是设计语义的含混不清，功能性指示不明确。

图6-44 具有功能暗示性的电吹风

图6-45 音响设计蕴含手风琴的形态语言

图6-46 运用打开的书籍形态寓意电话机的记录功能

图6-47 运用波浪形态寓意收音机的发音功能

比如收音机的板面形态设计，可借用部分吉他形的寓意，表达它作为音响设备的属性。把音量旋钮设计成数字式的按钮，并以形态的大小变化来提示调节声音大小的功能，提升设计给人直观明了的操作性和趣味性。

①形态要能暗示人们该产品的使用方式和操作方法。如园艺剪刀的把手设计，为手指

的负形，形态上附有增加摩擦力的横向纹理，不仅便于操作时手的舒适度，而且暗示它的把握方式，许多刀具手柄的负形设计都是用来指示手握的位置（图6-48、图6-49）。

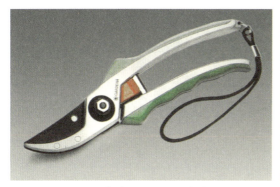

图6-48 园艺剪刀手柄造型的暗示性

图6-49 刀具手柄肌理的暗示性

②通过造型的因果联系来暗示使用方式。例如利用旋钮的造型周边或侧面凹凸纹槽的多少、粗细等视觉或触觉形态，来传达旋钮调节的精度；利用容器开口的大小，来暗示所盛放物品的贵重程度及用量多少等。

图6-50、图6-51是一款探索型电熨斗的设计和一款剃须刀设计。一般的电熨斗设计，都把许多内部配件隐藏起来。但这款设计把电熨斗的四个主要功能部件，手持、加水、加热、熨铁分解表现出来，给使用者明显的提示。这种设计方式常常运用在机械性产品设计中，把所有零件暴露出来，有利于维修和保养。

③通过形态的表面质地和肌理方向、颜色来暗示其使用方式（图6-52）。例如利用形态表面的纹理的质地、纹理的方向增强手的触感，并增加把持物体的摩擦力，用纹理的方向来暗示操作运动的方向。对形态的这种处理，特别是在操作性工具的产品设计上来获得有效的应用。又如网状或条形的空槽，大多用于散热、通风或是发声。这些无需用文字注解的形态，通过经验以及自身肌理的形式就能准确生动地体现操作的作用与功能。

 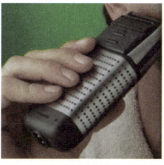

图6-50 功能暴露在外的电熨斗设计　　图6-51 肌理以及功能的因果传达使用方式　　图6-52 切片刀的肌理与色彩暗示操作方式

在色彩方面,如传统的照相机,大多以黑色为外壳表面,来显示其不透光性,同时提醒人们注意避光,并给人以专业性的精密和严谨感。

从图6-53中笔头的构造可以看出笔头可按压的操作性。一般情况下,笔的弹簧都是内置,而此处却将弹簧外置,通过这种形态和构造强调了笔头可以按压的功能;从而使弹簧的功能与笔的装饰取得一致,弹簧外置格外的醒目,成为产品操作方式的一种符号。

图6-53 签字笔的弹簧部分提示操作性

第三节 形态的过渡与契合

一、形态的过渡

形态的创造是有规律可循的,这一创造规律和自然界中的形态构成规律有着相似之处。无论何种形态,它们的构成基本上是按照分割和积聚这两种形式来进行的。分割,在形态表现上可以认为是去除,在体量上表现为减少。积聚,则在形态和体量上均表现为增加。自然界中生物体成长演变的形态就是典型的积聚形式。从一颗种子生长成一棵参天大树,从一个细胞发展成为某种生物体,它们形态的变化过程也是积聚的过程,表现为体量上的增加。与此相反,树木的枯萎,岩石的风化等现象,则可以被认为是形态的减少。因此从一种形态发展成为另一新的形态这个过程,无疑就是形态的分割与积聚的结果,尽管有时我们不能明显地感觉到,这是因为这种过程的发生是在一个较长的时间内进行和完成的(图6-54)。

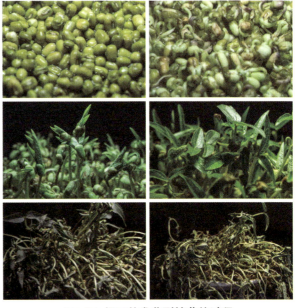

图6-54 绿豆从发芽到枯萎的过程

形态的积聚中存在着不同形态之间的过渡问题，这是因为在积聚的过程中不断有新形态加入的原因。形态的分割中则存在着形态之间的契合问题。

在形态的创造中，将两个或两个以上不同性格或特征的形态，通过一定的设计处理手法，使其统一在一个新的形态之中，就是形态的过渡。形态的过渡应具有合理性、联想性以及整体形态的协调性，同时充分体现出所用材料的属性和塑造的特点，使之与造型相呼应。我们接触到的大部分生活用品、电器等，都是由两种以上形态所组成，都存在形态过渡设计的问题。通过形态过渡训练，可以培养我们准确观察事物和表达形态的能力，特别是对自然形态的生成规律的研究，探究形态与客观生成条件之间的相互关系，理解形态形成过程中的逻辑性和必然性，从而将所理解的内容加以提炼，并融入我们的设计之中，用最简练的造型语言加以表现，通过材料加工工艺的合理运用，来达到我们的造型目标。

形态的过渡必然要涉及材料的特性与属性。例如：运用块材来表现。块材的材性包括木材、金属、塑料、石膏等，每一种材料都有其独特的性质，其加工工艺，尤其是材料本身所表达的情感语言也是不同的。但是，同样作为块材，它们的共同性是一致的：它们都具有重量感、稳定感和拙实感。块材是一种单独而又封闭的形体，有一种沉重的因素包含在里面。因此，运用这些因素，使块材易于塑造，是解决形态自然过渡练习的难点。在进行形态过渡练习时，其构思分析应从以下几点展开：

①师法自然，形态的过渡应从对自然形态的感性认识上升为理性的认识，剖析其形态构成原理，并应用到形态的过渡塑造之中。有机形和几何形是形态过渡练习中最常见的造型运用对象。为了训练对形的概括和提炼能力，在训练中可重点采用几何形态，在分析的基础上将形态相互融合，自然地表现出造型的韵律、运动、节奏感。

②可将块材归纳为三种具有典型特征的形态：圆形、三角形、方形。几何形态的过渡也基本是这三种形态特征之间的有机、自然且理性的过渡。所以，如果巧妙地利用这几个典型的基本形，便能更好地发挥造型设计基础训练的本质特性。由于大部分产品的外观造型都是由两个或者两个以上不同形态所组成，因而形态的过渡练习，就是要解决在造型设计中，如何使不同性格、不同特征、不同属性的形态能够自然、合理地融合在一个整体里面，从而使新的形态因具有巧妙的结构、优美的外形而独具创新性（图6-55～图6-60）。

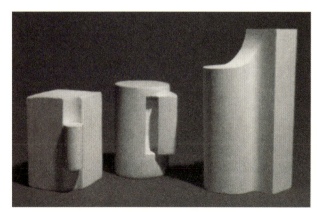

图6-55 方柱与圆柱之间的过渡（联想法）

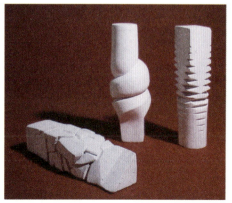

图6-56 方柱、圆柱与三角柱之间的过渡

造型设计基础

图6-57 方、圆、三角形态之间的过渡

图6-58 方柱、圆柱形态之间的过渡细节

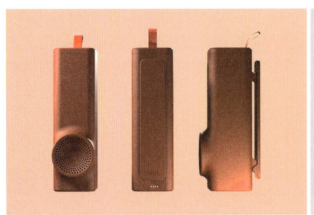

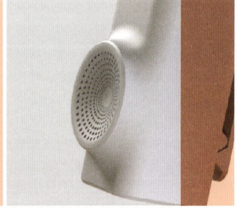

图6-59 形态过渡在产品设计中的运用（不同形态相加）

图6-60 形态过渡在产品设计中的运用（座椅设计）

二、形态的契合

形态契合，就是指形态与形态之间相互密切的咬合关系。形态契合就是根据形态的基本功能要求，找出形态之间可能的相互对应关系，如上下咬合对应，左右阴阳对应或正反互补对应等。通过这些对应关系，使得新的形态相互契合，互为补充，并使原来各自独立

的形态，通过形态契合设计后，形成新的统一体，从而达到扩展形态功能的价值。契合设计可以使材料得以更合理的利用，同时还可节约空间，并减少资源的投入。

研究形态的契合是由形态的功能和结构所决定的。通过形态契合能巧妙将结构的构成形式与丰富多变的外观形态互为统一、相得益彰，使形态表现出感性与理性交融的美感，同时完成新形态主要的功能与使命。对形态契合的研究与探索有助于拓宽设计的思路，丰富对形态的想象力和创造力（图6-61～图6-63）。

如图6-61是一台冰箱的形态设计，冰箱门下部隆起的部分为收藏和搁置较重的物品提供了合理的空间，同时也使冰箱的重心十分稳定，冰箱弧的门与主体的形态配合得十分贴切，同时达到使用方便的功能。门形的设计采用了与主体相对应的曲面造型，形体柔软饱满，符合使用者在操作的需要和人机之间的最佳位置。

图6-61 契合形态的小型冰箱

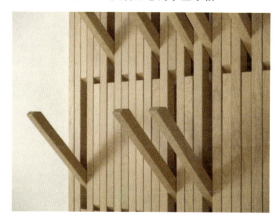

图6-62 契合形态的墙面挂钩设计

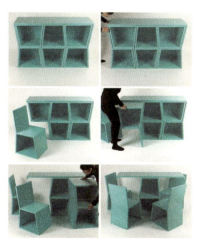

图6-63 形态契合的组合家具设计

第四节　形体的分割与展开

一、从平面到立体

在8cm×8cm的方形纸上，沿着纸平行边或纸的对角线，用刀子在纸的中间划出一条长度为4cm的直的切线，然后有效地活用这条切线，通过对纸进行弯曲、引拉、折叠等方法，使它产生凹凸的形态，认真地观察这些形态的不同变化。注意观察最初的动作所引起的纸张变形，并以此来发现有性格的形态。任意的弯曲，或者在纸面上折出多条皱纹时，所产生的形态就会因过于繁杂而趋于类似，不可能产生单纯、明快而有力的作品来。因此，在对纸张进行折叠或者弯曲时，需要按照平面构成的法则，有秩序地进行塑造，由平面到半立体，才可能出现特点突出并且简洁有力的浮雕形态。一种形态的发现，往往会引导我们再发现另一个形态，深入挖掘一个形态所蕴含的所有造型可能性，是造型设计的研究法，也是设计领域提升形态品质的方法之一。

这个练习引导我们的思维从平面转向立体，并且将平面塑造法则引申到半立体形态的塑造上，以训练我们思考方法的秩序性（图6-64）。

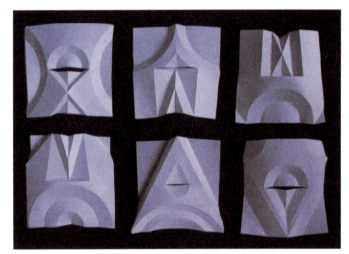

图6-64　在纸面上利用一条切割线设计的半立体形态

二、立方体的分割

1. 立方体的二等分割

如果我们对一个立方体进行二等分割，使立方体分割后的体积与形状都相同，该怎么做？这个问题看上去似乎很简单，但是能分割出什么形来呢？如图6-65所示，从简单的直线分割，然后逐渐地变化分割的角度和分割线的形式时，就能产生无数的形来。当我们进一步对所分割出来的形进行分析时，就会发现虽然是同一立方体的分割，但由于分割方法的不同，当分割的轮廓线较长时，在感觉上，体积的大小就会不同。

对一个正方体进行二等分，如果正方形的某一个面没有被分割到，我们就很容易地联

想出原来形态来。可是，当正方体的每一个面都被分割过，那么从这个被分开的子形，就很难联想出原来的立方体的形态了。

在立方体分割的各种方法中，如果采用垂直切开的方法，可以通过从平面到立体的分割方法来达到，以平面图形做依据，画出立体分割图，然后再纵向进行切割，这种有效和便捷的分割方法，可以使我们得到一个非常丰富的断面形态，进而启发对新造型的创造（图6-65）。

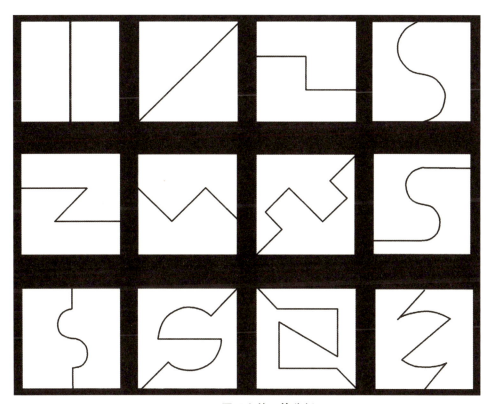

图6-65 平面上的二等分割

2. 立方体的多等分割

前面叙述的是将立方体分割成同形的两个部分的方法。现在我们进一步探讨更为复杂的方法，多面分割。即在立方体上的六个面都有切线，切线可以相同也可以不同，用这种方法产生的子形，比较之前的二等分割，则形态更为丰富多变，其断面形态将是我们很难直接或徒手画出的。它既有着丰富的造型，更重要的是由于它的子形来源于立方体的每个面分割，因此它也是有规律的、有据可依的形态。对于多等分割而言，子形越单纯越好。与前面的方法相比，这种方法所产生的新形更有趣味，其原因就在于立方体的六个面都有切线。

造型设计基础

这种分割练习的材料,最好先以黏土、油泥、海绵或泡沫塑料进行实验,因为这些材料很容易进行切割。分割完成,最后再用所需材料来仿制它,作为保存(图6-66)。

图6-66 平面上的多等分割

3. 立方体分割形态的空间想象

当我们只观察多等分割后的其中一个子形时,我们能否想象出其余的形来呢?这种想象能力比分割立方体更难。那些其余的部分,到底与现在所看到的形,是否相同呢?我们必须训练在脑子里想象出负形空间的能力(图6-67、图6-68)。

培养这种负形空间的想象,从外面的分割线或结构线来判断出内部的分割状态,这种逆向的思维模式练习可以让我们对造型的结构方式有更多的创想空间。如图6-69所示的工具箱,初看外形很简单,可是其内部的结构就不那么简单。虽然它的结构关系和强度上可能存在问题,可是从组合完成后的外形来看,却给人以非常简洁的印象,是一个利用分割原理制作的成功作品。

图6-67 对立方体二等正负形的分割1　　图6-68 对立方体二等正负形的分割2　　图6-69 工具箱转角部分的连接结构

三、立方体的展开

我们在这里所做的立方体的展开，主要是指对于立方体表面的展开方法练习，虽然简单，但通过这种练习却能揭开一些造型上的奥秘。

1. 沿着棱线切开立方体时的展开图

一个立方体有6个面、12条棱线，要画出立方体的展开图，是一件很简单的事。可是当要我们列举出所有的展开类型时，就不那么简单了。那么用什么方法，才能一个不漏地把所有的展开图类型列举出来呢？这就需要我们去进行有计划、有分析的思考，这种具有逻辑性而非灵感式的思考方法，也是造型设计中非常重要的研究方法。

这个过程包括，a.把立方体的全部表面切开铺成平面。b.再把这些展开的表面进行各种打散再接连，连接的目的是它们仍然可以恢复为立方体。立方体有六个正方形的表面，如果把它们排成一条直线，就不能形成立方体的展开图。因为会出现其中两个面的重复，而两个面不足的现象。五个以上的面直排时，就必定会有重复。所以对正方形的六个面，分别将其中的四个面、三个面、二个面连成一条直线时，剩余的两个面、三个面、四个面可根据需要再确定其位置。

2. 当四个面成一条直线连续时的展开

当正方体的四个面连续时，剩下的两个正方形，要把它放置在什么位置呢？仔细地想一想。若把其中的一个置于某处时，则余下的另一个，要把它放置在何处呢？如果放错了位置，就必定发生重复的现象，展开图就不能成立。因此，其组合方法就只有四种了。通过排除选择，可以得出当正方形的四个面连续成一条直线时，它的展开图共有六种（图6-70）。

图6-70 立方体的四个面连续成一条直线的展开图

3. 当三个面成一条直线连续时的展开

当三个面成一条直线时，剩下的三个正方形，它排列的方法可以按照上述的方法进行排列。

观察上下、左右以及表里，然后有秩序地探寻其组合的类型。最后，就会发现它的展开图共有四种类型，如图6-71中的7～10。

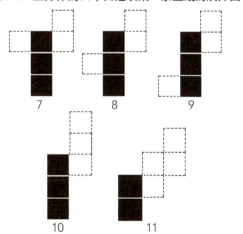

图6-71 立方体的三个面连续成一条直线的展开图

4. 当两个面成一条直线连续时的展开

两个以上不可排成一直线（如果超越两个以上时，就与三个连续、四个连续重复），所以组合的种型只有一种，如图6-71中的11。

以上，通过我们对立方体的棱线展开分析，得出其展开图共有11种。这种有计划的想象方法，看上去似乎很呆板，可是"排成一条直线……"的创意，确实是解决这一问题的关键，也是有计划的思考方法，这是培养我们设计思考能力的要素。因为自由的思考方式虽然灵动，但缺少了逻辑性，属于无计划的思考，它得到的结果也相对不全面。这样的分析方式，不是让我们在设计中遵循某种公式或法则，而是教我们学会分析与罗列，并进行实际的探索和实验，从中发现问题的本质。积累更多这样的思维结论，才能逐渐培养出直观的判断能力来。直观的判断力，无论对科学家或艺术家来说，都是不可或缺的，也是发现和解决问题的基础。

四、在立方体展开图中寻找新形态

立方体展开图的另一种变体是，对立方体表面的展开再分割练习。在立方体的表面，用同一种类的形进行分割，然后分色，对所分割的图形应考虑它四周的连续性，这个连续的形态就形成我们要找的新形态，它可以是平面，也可以延续为立体。这种方法的优点在于，由于它的基本元素来自规则的立方体，因而这个新形态就具有了符合持续性运用并可使之产品化的可能性。

我们还是以立方体为例，对它们的各种展开做探讨，通过排列选择，来推想出各种各样的展开图来。

观察展开后的图形，你能把它还原成为原来的立方体吗？这种想象力的练习虽难，但随着经验的积累，则无论何种图形，你都能很快在头脑中把它重新组合起来（图6-72、图6-73）。

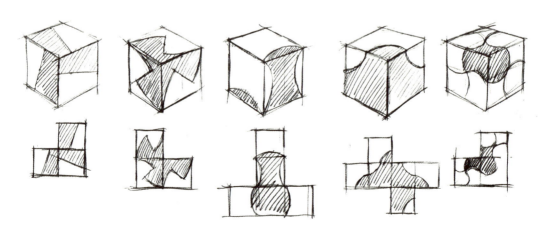

图6-72 分割立方体的表面形成可连续延展的新形态

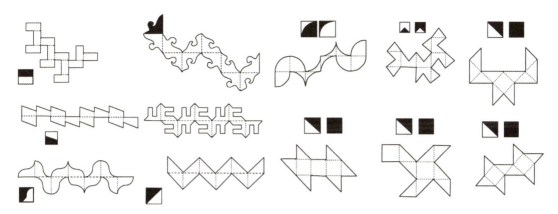

图6-73 分割立方体表面后的展开图

五、形态的模块化组合与排列

我们可以通过对基本形态的设计，利用模块式组合排列的方式，来扩大形态组合的可能性。通过形态组合排列的要素来强调形态的互换性和兼容性。同样，运用形态相似的原理，通过利用组合排列的方式，能产生丰富的形态变化。形态的组合中，关键点在于对基本形的设计，这个基本形就是多种形态自由变换和具备兼容性的单元形基础。这就要求单元基本形的设计基点要在规律性强的几何形中寻找，并且基本形的各条边缘线是可以互相咬合的。这样运用相同基本形进行组合变换产生的新形态，是符合造型设计基本要求的，因为它可以通过一个简洁有序的形态而繁衍创造出多种新的形态来（图6-74、图6-75）。

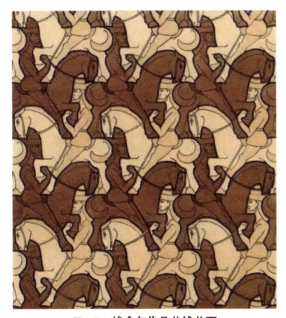

图6-74 埃舍尔作品共线共面

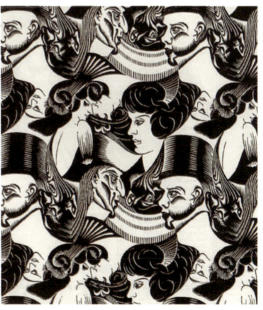

图6-75 埃舍尔作品中的形态契合

图6-76～图6-79的组合设计充分考虑了组合与排列中的互换性、兼容性等各种基本要素。设计出的两个基本单元之间有着非常密切的内在联系，利用这两个基本单元进行排列与组合，可创造出无数个组合形态的可能性，用户可以根据自身的不同需求，选择不同的组合方式。

有些现代组合家具设计，就是利用单元形的相似性、兼容性和互换性进行组合排列形成系列的一个典型例子。设计师只要设计出一两个基本单元，再通过单元的组合排列，就能变换出具有各种不同使用功能和不同形态的家具（图6-80）。

图6-76 单元形态的设计

图6-77 单元形排列组合后形成的新形态1

图6-78 单元形排列组合后形成的新形态2

图6-79 单元形排列组合后形成的新形态3

图6-80 意大利设计师设计的模块化可组合家具

形态设计中利用排列组合的原理不仅被大量地应用在家具设计之中,同时,在公共设施、儿童玩具等其它产品设计领域中的应用也十分广泛(图6-81、图6-82)。

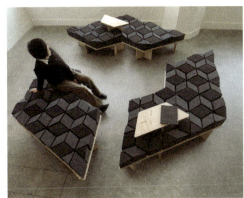
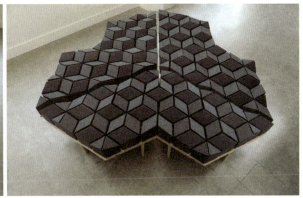

图6-81 美国某博物馆内的可组合式坐具设计

图6-82 波兰设计师设计的模块化酒架

六、联想——从基础练习到设计的尝试

对于我们所塑造的形态,要求它们不但要具有不同的表情,而且当我们凝视这些形态时,我们还可以从中想象出许多新的形态。通过这些表情和形态而激发出对许多事物的联想。这些奇妙的联想,可以促使我们从这些形态中感受到启发,进而转化为新设计的灵感。

造型设计基础练习,最根本的目标就在于培养我们对事物的观察性、感受性、思考力和想象力。在这个阶段,我们对于构思的作品是否实用或者是否具有机械加工的可能性并不强调,我们更强调对于形态的认识和分析,探究其中规律和法则。因此在形态设计的练习中,有时可以抛开技术及工艺要求的束缚,将形态的开发空间延伸到极致。

就设计思维本身而言,它原本的程序应该是基于观察之后的问题在先,而后是研究分析问题,再是进入创新和实施阶段……可是在"造型设计基础"学习时期,有时会采取相反的过程,意在脱离实用性的约束,单纯发掘形态的可能性。这样脱离禁锢的思维、逆向性的思考方法,往往会释放脑力,产生出更具有独创性的设计概念来。

以照明器具为例，如图6-83，就是从对纸材料的研究包括纸材料在形态上的塑造性，以及在光作用下的半透明性等属性发展而来的。值得重视的是，在设计过程中，那种持着守旧的态度，拒绝创新的态度是错误的，但也不能认为只要有变化的形态或新的形态就都是好的，那些具有机能性、审美性和生命力的形态，才是我们所追求的。

以下的练习是将纸经过卷曲而发展的造型，与其说它是注重应用，还不如说它是重视想象力和联想性的发挥（图6-83）。

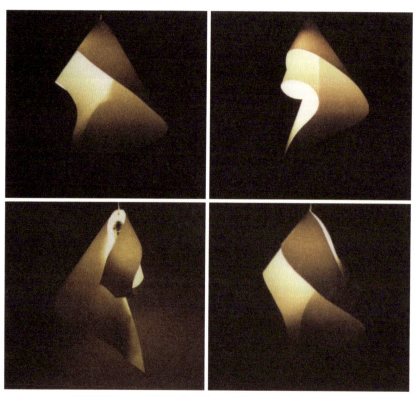

图6-83 照明设计——以纸张的卷曲与光线结合塑造联想性强的形态

思考与练习

1. 分割练习：——奇妙的立方体

 要求对一个正立方体进行分割，不能浪费，切割后的形体还可以恢复，组合起来还是一个立方体，打开时的子形能够组合为多个不同的造型。这种分解立方体的构想训练，对于产品与包装的开发设计是非常有用的训练课题。通过这种简洁分割却充满变化的组合训练，能从中探讨各种分割和形态组合的可能性、经济性和合理性，也是造型设计中新形态创造的有效方法（图6-84、图6-85）。

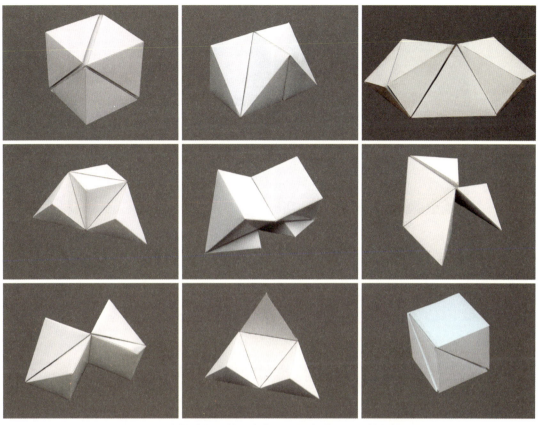

图6-84 一个被分割后的立方体可呈现多种形态,并能够还原

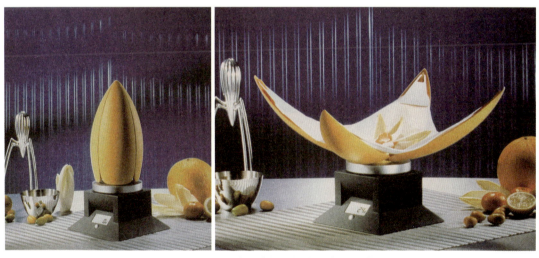

图6-85 仿生分割并能合拢的小产品设计

2. 以纸为基本材料设计一个三维的形态,这个形态能阐述一个"故事"。要求从不同的角度观察形态时,形态应具有连续性、故事性、奇特性和给人以美的感受(纸张越少越好)(图6-86)。

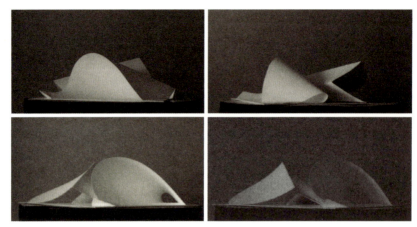

图6-86 以形态讲故事

3. 用纸材来设计制作一个灯具，基本的要求同上一个练习一样，但增加了光的因素，评价标准是光的效果。
4. 形态语义练习

　　用三种形态表现出具有按下、提拉、旋转三个动作的功能按键。注意用形态的区别来体现三个动作的操作方式。同时，要求三个形体之间必须要有联系，形成系列化（家族感）形体。

　　这个练习的目的是要通过形态的塑造来表达出功能的含义，如果所塑造的形体令人费解，甚至误导操作方式，那就是失败的设计。所以在这个练习中，三个按键形态外观应具有可操作动作的明显特征，探求怎样把一个功能以符号的形式表现在一个形体上。比如在常见的语意的表达方式上：

　　用橡胶——→表达拉伸；用螺母——→表达旋转；用电铃按钮——→表达按。需要充分使用材料自身的语言优势，而不仅仅是对形态的塑造。

　　①这个形体应是人们有过体验的形体。
　　②如果这个形体令人费解、思考多时还确定不了怎样操作，就是失败形体。
　　③要让使用者的本能（直觉）起作用。
　　④形体的外观应具有操作功能的明显特征。
　　⑤采用同一基本形体或近似形体，并靠其形体的区别来提示使用者。从这些练习中不难看出形体是产品使用功能的本质体现。

　　通过这个课题训练还应该认识到：形态语义的研究和应用对于造型设计的重要性，但在不同功能设计中的表达层次和要求也是不同的。本课题评价标准如下。

　　①语言编码：在设计中借助语言文字说明告诉人们操作的功能，不是这个训练的目的。
　　②声音编码：通过声音信号告诉人们怎样做，做什么，也不是这个课题所需要的。

③形状编码：通过形状使人可以看出，或体验出这系列按键的操作方式或是明白设计者希望使用的操作方式，才是我们所需要的。

④颜色编码：颜色可表示一些功能性意义，例如红色是急停、开关的颜色。但在这个训练中，颜色是没有意义的，因为对于通用的功能按键，如按压、提拉、旋转来讲，是不需要颜色的。

⑤结构编码：结构可以告诉人们，在哪儿可以按压，可以抓提，并可引导人们自然地去操作。

5. 形态过渡练习（形体相加）

从圆柱体、长方体、三角体几个几何体中任选两个，使两个形体相加并互相过渡后，产生一个新的整体形态，要求两个形体相加组合后，原形体仍能被识别（图6-87、图6-88）。

6. 自然形态的提炼

观察分析一组（至少五个）自然界的动植物形态，然后加以抽象提炼，形成抽象形态，并最终演化为产品形态设计。

①所观察对象可以是同一类，也可以不是。需要细致观察构造以及形态的关系。

②用大量草图分析所选择的对象，步骤逻辑清晰，推断过程有理有据，表达明确。

③提炼抽象出来的形态需要保留原有自然形态的神韵，注意视觉美感的塑造。

④所使用材料不限，注意形态的简洁统一，并附有产品设计的特征。

⑤尺寸在120mm×120mm×120mm左右（图6-89、图6-90）。

图6-87 形态过渡在咖啡壶设计中的运用

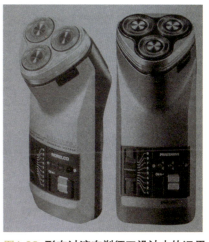

图6-88 形态过渡在剃须刀设计中的运用

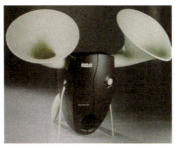

图6-89 自然形态发展而来的产品设计

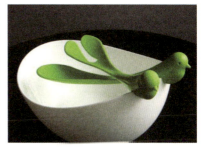

图6-90 自然形态发展而来的容器设计

参考文献

[1] 邱永福. 造型原理. 台北：艺风堂出版社，1986.
[2] 辛华泉. 形态构成学. 北京：人民美术出版社，2000.
[3] 张福昌. 造型基础. 北京：北京理工大学出版社，1994.
[4] 柳冠中. 综合造型设计基础. 北京：高等教育出版社，2009.
[5] 邱松. 造型设计基础. 北京：高等教育出版社，2015.
[6] 邬烈炎. 解构主义设计. 南京：江苏美术出版社，2001.
[7] 内森卡·卡伯特·黑尔. 艺术与自然中的抽象. 沈揆一，胡知凡，译. 上海：上海美术出版社，1982.